A Miriam

Prefazione

Non si sa perché si scrivono i libri, questo poi non vuole neppure esserlo.
Mettiamola così, a volte si ha bisogno di organizzare certi ricordi, schiarirsi le idee, capire una storia, una persona, un passato.
O forse scrivi per rimediare a certi sbagli che hai fatto, dare un senso ad una inadeguatezza che ti sei sentita addosso, giustificare certe tue posizioni che poi alla fine ti fanno sentire in colpa.
Questo per chi scrive, poi ci sono i lettori.
Quella è gente sana, curiosa, vogliosa di sapere certe cose, certi particolari della vita di qualcuno.
Questo scritto parla di mio padre, da quando è nato a quando è morto.
Ma non è solo la sua storia, è la storia di un Paese che cambia, e di un Mondo che cambia.
Questo libro parla di un sacco di persone, parenti, amici e colleghi di mio padre.
E anche un po' di me.
Se vi dovessi dire a che cosa mi è servito, non saprei rispondervi.
Spero che serva a voi.

Capitolo 1 – La nascita

Sebastiano tornava a casa, trascinandosi dietro la bicicletta pesante, col portapacchi in ferro con il sacco di iuta e la fune per legare.
A volte i contadini pagavano in natura, vino, uova, polli, bisognava portarsi a casa la roba senza sciuparla.
Abitava sul castello, in alto, quasi in cima alla via della chiesa, e l'ultimo pezzo lo faceva a piedi, che neanche Brusoni, grande ciclista dell'epoca, ce l'avrebbe fatta in bicicletta.
Era stata una giornata dura, calda, ma era contento, aveva fatto buoni affari nei giorni scorsi, e poi la mucca del suo amico aveva partorito un bel vitello, sano e vispo.
Lo avrebbe venduto l'anno prossimo, forse a San Miniato, o forse più vicino, vediamo.
Pensava questo Sebastiano Londi, senzale di bestie a Montelupo, mentre si allentava il colletto della camicia.
Era mingherlino, minuto quasi, ma curava molto il vestire, era un uomo elegante.
Gli piaceva sentirsi a posto e non sentiva molto il caldo, camicia cravatta e corpetto, sotto la giacca, scarpe lucide e l'immancabile panama.
Era abituato al solleone, alle strade di campagna polverose, alle aie dei contadini assolate, il suo era un mestiere che non dovevi guardare alle intemperie o al caldo, c'era da andare e basta, e far bella figura, per guadagnarsi la fiducia e il pane.
Entrò nella corte dove c'era la casetta che abitava con sua moglie, Marianna.
Si erano sposati anni prima, e sorrise al ricordo di quel giorno che lo disse a suo padre Giuseppe, detto Gali, o Garibardi, alla montelupina, comunque sia con una consonante sbagliata.
- *Babbo col vostro permesso io sposo Marianna degli Arrighi, quelli della Vinicola.*

Gli dava del voi, come usava a quei tempi, e sapeva già che suo padre gli avrebbe dato la benedizione, nonostante un certo atteggiamento non proprio femminista.
Era famosa la sua battuta: *"Se tu pigli moglie e tu incappi bene, un tu potei sta' peggio"*.
Appoggiò la bicicletta fuori dall'uscio, si spolverò accuratamente giacca e pantaloni, si tolse il cappello ed entrò.
In cucina c'erano due donne che smisero di parlare e lo guardarono serie.
Niente odor di minestra, silenzio strano e le due vicine di casa che lo guardavano con curiosità.
Fece per togliersi la giacca, la donna più anziana gli parlò.
- *Non puoi andare in camera tua Bastiano, Marianna sta partorendo.*
Non disse nulla, prese una sedia e uscì nella corte, a prendere il fresco che cominciava a arrivare dalla Pesa che scorreva giù in basso.
Sarebbe stata una notte lunga, sarebbe diventato padre.
Aveva due nomi in testa, Alma e Aldo, femmina o maschio li avrebbe battezzati così.
Era quasi buio, una donna uscì dalla casa e lo guardò sorridente.
- *Ora puoi entrare Bastiano, è un maschio.*
Sebastiano si alzò e si mise a posto il colletto della camicia, voleva far bella figura davanti a sua moglie e al suo primo figlio.
Era il quattro di agosto del millenovecentoundici, Sebastiano aveva 25 anni, Marianna appena 20.
Entrando in casa col cuore che batteva forte e le lacrime che gli serravano la gola, riuscì a dire solo questo:
Aldo Londi.
Suonava bene.
Sì, suonava bene quel nome, Aldo Londi, e avrebbe suonato un bel po' in quel paesino, e poi anche fuori, nel mondo, per molti anni a venire, fino ad oggi.
Ecco, vorremmo raccontarla, la storia di questo bambino nato quella sera, figlio d'un mediatore di bestie e d'una casalinga, ché

allora le donne non lavoravano, e neanche votavano, e portavano la "pezzola" sul capo, come va di moda oggi in certi paesi.
Il mondo è cambiato molto da allora, e anche quel paese, Montelupo, è cambiato.
In parte, a questo cambiamento, ha contribuito quel bambino lì, Aldo Londi.
Ecco la sua storia.

Capitolo 2 – Il paese e i paesani

Millenovecentoundici si diceva, più di un secolo fa.
Cerchiamo di immaginare il mondo di allora, o almeno il Paese, l'ambiente, il momento storico.
L'Italia festeggia i cinquant'anni dell'Unità, la prima Festa della Donna, l'otto marzo appunto, a Belfast viene varato in pompa magna il Titanic, il più bel bastimento del mondo, gli inglesi iniziano a costruire New Dehli per farne la nuova capitale indiana al posto di Calcutta.
E poi c'é la guerra alla Turchia.
Erano tempi che ogni poco ce n'era una, non si può parlare proprio di fatalità.
Ma guarda caso, questa guerra remota e un po' trascurata dai libri di storia venne dichiarata proprio nell'anno di nascita di Aldo e combattuta in Tripolitania e Cirenaica.
Fu chiamata appunto "La Campagna di Libia", si svolse nelle zone di Tobruk e Bengasi, posti che avrebbero inciso molto nella vita di quel bambino.
Ma torniamo sul Castello, a Montelupo.
Un paese di inizio novecento, fatto da una zona alta, il castello appunto, e la parte bassa, posteriore, nata lungo il fiume, la Pesa, e lungo la ferrovia.
Faceva qualche migliaio di abitanti a quel tempo, ma non era un paese prettamente agricolo.
Certo, era zona fertile, specie le piane alluvionali dell'Arno e della Pesa davano buoni raccolti e le colline circostanti producevano un bel vino (la tenuta dei marchesi Antinori per esempio) e dell'olio molto buono.
Ma a Montelupo si faceva ceramica, da diversi secoli.
Posizione sui fiumi, abbondanza di boschi nei dintorni, buone argille facili da trovare ne avevano fatto un centro manifatturiero da molto tempo, e dal secolo precedente avevano iniziato a nascere le "fabbriche", posti dove si facevano le cose in grande,

strutture complesse dove decine o centinaia di persone erano organizzate in un processo produttivo votato all'efficienza meccanizzata.

Montelupo produceva ceramica e vetro, specie il vetro impagliato, i fiaschi e le damigiane per il vino, tanto per intenderci.

E commercio anche, senza il quale i manufatti non potevano essere venduti.

Un paese operoso, affollato di merci e persone, di botteghe, fornaci, piccole fabbriche, circondato da campi fertili e grandi colline coltivate.

C'era un bel traffico in paese, carretti tirati da cavalli, carichi di fiaschi e brocche e boccali e piatti e vasellame, e poi carri di buoi carichi di ceste di grano e di frutta e di verdura, e quando era il tempo, di bigonce piene d'uva da portare in cantina oppure di balle d'olive che andavano al frantoio.

C'erano poche macchine, e anche i camion erano radi, nonostante il paese fosse attraversato proprio nel centro dalla Statale 67 Tosco Romagnola, la strada che univa Pisa a Firenze, proseguendo poi per Forlì, attraverso il Passo del Muraglione.

La statale 67 era una specie di Route 66 italiana, che univa il Tirreno e l'Adriatico "coast to coast", come si direbbe oggi.

Un paese come tanti Montelupo, di contadini operai e commercianti, ma con le sue peculiarità.

Gente ciarliera i montelupini, che apprezzava molto le "veglie" fatte sull'aia o fuori dalla porta di casa, tirando fuori la "seggiola", rigorosamente impagliata, pigliando il fresco e chiacchierando tra donne.

Ma anche agli uomini piaceva ritrovarsi, nei bar (ce n'erano diversi) a giocare a briscola e tresette, oppure a biliardo.

Sebastiano Londi era un bravo giocatore di biliardo, specialità goriziana con le stecche, quasi un campione, una bella partita e un sigaro non se li faceva mancare, quando era possibile.

E nei bar, o nelle veglie delle donne, si sa, la lingua va veloce, la battuta sagace, la frase sarcastica, il punzecchiarsi su difetti

acclarati o presunti era all'ordine del giorno.
I montelupini erano artisti in questo, sempre pronti al duello verbale dove vinceva non chi urlava di più o si dimostrava più aggressivo, e neppure chi avesse una evidente ragione, ma chi, con argomentazioni metafore e lazzi fosse in grado di far ridere la platea, mettendo in ridicolo l'occasionale avversario.
Nessuno lo chiamava Sebastiano, né tantomeno Londi, lo chiamavano Bastiano, oppure Chiodo, il suo soprannome, che poi sarebbe diventato il soprannome di famiglia.
Non sappiamo esattamente il perché, forse perché nel biliardo gli piaceva lasciare l'avversario in difficoltà, nascondendo la sua palla dietro il castello dei birilli, in modo da non farsi bocciare tanto facilmente.
- *Ecco! Ora ti ce l'ho messo i' chiodo!*
Sembrava dicesse così Sebastiano, da qui il nome, ma non è certo. Era usanza a Montelupo che quasi tutte le famiglie avessero un nome aggiunto.
Non gli individui, ma le famiglie.
Chiodo, Cucco, Batone, Gotti, Celle, Falame, erano nomignoli dati a una stirpe, così che ci sta benissimo che quel quattro agosto dalle finestre delle case del castello si potesse sentire una conversazione di questo tipo:
- *Oh, ma lo sai Marianna la moglie di Bastiano gli ha fatto un figliolo?*
- *O come l'ha egli chiamato?*
- *Ardo di Chiodo lo chiamonno.*
Ecco, c'era un nome, il suffisso di appartenenza e poi il casato, un blasone paesano che ti portavi dietro per la vita.

Capitolo 3 – L'infanzia

Non sappiamo niente dei primi giorni della novella famiglia, ma possiamo immaginarci Marianna aiutata da vicine e parenti che imparava a lavare il bambino, e cambiarlo, e dargli il latte.
E Sebastiano che percorreva le sue campagne e andava a trovare i contadini per quel maiale o quel vitello.
O Bastiano, vu avete avuto un figliolo, tenete queste du' ova, e datele a bere alla Marianna, gli fanno bene a i' latte.
Sebastiano avvolgeva le uova nella iuta e ripartiva in bicicletta, attento ai sassi e alle buche.
Du' ova pe' i' mi' Ardo.
La prima infanzia di Aldo non ha tracce, ed è anche normale che non ne abbia.
Bisogna pensare che siamo in un paesino dove si lavora sodo, la vita è mediamente dura, l'obiettivo è portare a casa la cena, e per cena si intende pane cavolo lenticchie e poco altro.
Si lavorava parecchio, senza contare le ore, i sabati e le domeniche, i lavori erano faticosi, pesanti, e si cominciava a lavorare molto giovani.
Anzi, la fortuna era arrivarci all'età buona per il lavoro.
A quei tempi non c'era molta profilassi infantile, la mortalità era alta, le famiglie numerose e la promiscuità nella quale si viveva nelle abitazioni non facilitava certo una vita salutare e priva di rischi.
E poi ricordiamoci che quelli sono gli anni della prima guerra mondiale, una cosa bruttissima che coinvolse tanti uomini, adulti, giovani e anche ragazzi, e che anche se non toccò Montelupo direttamente, quella guerra si portò via centinaia di persone che andarono a combattere al fronte, molte delle quali non tornarono più.
A quel tempo si mettevano al mondo molti bambini, questo è certo, e i Londi non erano da meno.
Aldo aveva tre anni e arrivò sua sorella Alma, a cinque il fratello

Aroldo e a nove Alfio.
A quanto pare a Sebastiano piaceva la prima lettera dell'alfabeto, e piaceva anche far l'amore con la sua Marianna.
Quindi nel millenovecentoventi erano già sei in casa, e l'affare doveva essere complicato per il pover'uomo, con tutte quelle bocche da sfamare.
Forse, grazie ai rapporti con i contadini e con i macellai, ci scappava una mezza gallina ogni tanto, qualche *conigliolo*, un pezzo di lesso, ma non era certo una vita di lusso.
La famiglia si godeva comunque dei momenti di relax, dove Sebastiano, uomo molto elegante e curato per i tempi che erano, portava il figlioletto a Montecatini, insieme ai cugini, oppure a Viareggio.
Si suppone che le gite a Viareggio fossero in treno, mentre quelle a Montecatini, forse a "passare le acque" nello stabilimento termale del Tettuccio fossero organizzate in carrozza, col fiaccheraio di Montelupo, tal Fiorini, detto "Il Trallero", che aveva un calesse per gli spostamenti veloci e una "berlina" coperta per portare molte persone e per la brutta stagione.
Non erano grandi vacanze, erano girate di un giorno, ma spensierate, divertenti, emozionanti, specie quelle al mare, un posto assolutamente poco frequentato dai montelupini dell'epoca, avvezzi più ai bagni in Pesa e in Arno che alle nuotate marittime.
Forse Montecatini era più in pratica a Sebastiano, probabilmente ci giocava qualche torneo di biliardo, come del resto anche a Firenze o a Empoli.
Comunque sia, il padre si portava dietro volentieri quel bambino serio, con le ciglia nere e gli occhi mobilissimi e scuri.
Gli piaceva guardare tutto, osservava attentamente e capiva veloce.
Qualche volta andava col padre dai contadini e dai macellai, forse Sebastiano voleva fargli vedere il lavoro, farglielo imparare in modo che un giorno Aldo avrebbe potuto prendere il suo posto.
Metteva quello scricciolo nero sulla canna della bicicletta avvolta

dal sacco e dalla corda e partiva per le campagne.
Anche suo padre Giuseppe aveva fatto il "sensale di bestie", come il nonno Giovacchino, e si ricordava di quando toccava a lui, piccino, montare in canna sulla bici e andare in giro per imparare il mestiere.
Sì, Sebastiano era la terza generazione della famiglia Londi che faceva il mediatore, e orgogliosamente pensava pedalando che si stava portandosi dietro la quarta.
Il destino avrebbe fatto scelte differenti per suo figlio, ma già allora gli stava insegnando un mestiere, essere uomini.
Mediatore, ossia colui che media.
Fare incontrare due volontà opposte e far capire loro che ci può essere un punto della trattativa nel quale il vantaggio è reciproco, e dimostrarlo con i toni pacati, le parole giuste, i modi educati di chi rispetta il lavoro degli altri.
Vuol dire empatia, capire chi ti parla, conoscerlo, porre attenzione e trasformare le cose, renderle possibili, accettabili, vendibili o comprabili, a seconda del caso.
Aldo era piccino ma stava attento e capiva, capiva che il babbo durava fatica a mettere d'accordo le persone, ma alla fine, quando si sputavano nel palmo della mano e se la stringevano, lo vedeva sorridere sotto i baffetti (tutti i Londi hanno sempre portato i baffi) e togliersi un attimo il cappello, per far prendere aria alla testa impomatata di brillantina e imperlata di sudore, prima di stringere anche lui quelle mani, a garanzia dell'affare.
Ecco, quel lavoro era fatto di parole e fatti, ma per fare i fatti contavano le parole, le buone intenzioni, l'essere in pace con tutti, dimostrare di aver fiducia, per guadagnarsela.
Perché poi tutto si riducesse ad un sorriso e ad una stretta di mano, a due palmi sputati che si uniscono e fanno un affare dove tutti guadagnano, vanno avanti, stanno un po' meglio.
Aldo questo lo aveva imparato bene, ché con la gente devi saperci stare, perché nella vita non sai di chi puoi aver bisogno, e di cosa.

16

Capitolo 4 – La scuola prima e la ceramica poi

E forse, già da bambino, aveva incontrato la ceramica.
Giocando aveva sicuramente trovato dei cocci, materiale che praticamente era dappertutto a Montelupo.
In tanti anni, secoli potremmo dire, di fornaci e fornaciai, i pezzi sbagliati, rotti, cotti male erano finiti come materiale di riempimento, in terra nelle corti, sulla Pesa, sulle strade che allora non erano asfaltate, per pareggiarle, nelle viottole nei campi, per riempire le buche fatte dalle pozze d'acqua, o semplicemente buttati.
Sicuramente i ragazzini ci giocavano, li guardavano, li tiravano sull'acqua per farli saltare al posto delle *smugelle*, quei sassi piatti che si trovano sui greti dei fiumi.
Una specie di imprinting naturale, che ti crea confidenza con una materia altrimenti sconosciuta, che ti abitua ad aver davanti forme colori e disegni che fanno parte del tuo panorama.
Poi però ci sono molti modi di guardare le cose, perché alla fine uno si può anche abituare, considerare tutto normale, arrivare al punto che non ci fai più neanche caso.
Non è stato così per quello sguardo curioso, che osservava tutto con attenzione.
Scoprire quegli oggetti, guardarne i colori, i disegni, cercare di soddisfare quella curiosità che scaturiva dagli occhi e andava dentro.
Un bambino non lo sa, ma tutto è lezione, anche il gioco, e il piccolo Aldo stava facendo un corso di estetica molto speciale, che forse neanche lui capiva.
Ma doveva imparare anche a leggere e scrivere e frequentò le scuole elementari a Montelupo, col buon maestro Lami, un uomo retto e severo, che lo avrebbe introdotto anche al senso di onestà e giustizia, e che avrebbe pagato con la morte in un lager nazista la sua integrità morale.
Aldo però aveva un difetto, un difetto molto grave per l'epoca,

era mancino.
Oggi sarebbe normale, nessuno fa caso ad uno che scrive sinistro, ma allora c'era l'obbligo di correggere gli alunni, con un metodo molto coercitivo e piuttosto brutale.
Si legava il braccio sinistro del bambino dietro la schiena con un pezzo di stoffa o una corda, e lo si obbligava ad usare la mano destra.
Forse Maria Montessori avrebbe avuto da ridire, ma quel metodo funzionava sempre, con grande risparmio per le maniche dei grembiuli scolastici per esempio, che, visto che si usavano penna e calamaio, sarebbero passate sull'inchiostro fresco se il bambino avesse scritto con la sinistra.
Con Aldo il metodo riuscì in parte, il maestro Lami creò un ambidestro perfetto, capace di usare entrambe le mani alla stessa maniera.
Forse allora non lo sapeva, ma aveva reso a quel bambino un grande servigio, quelle mani piccole ma esattamente abili a muoversi, scrivere, disegnare, dipingere, creare, lavorare, sarebbero state una fortuna per lui e per le cose che avrebbe fatto.
Ma, come si diceva, eran tempi duri quelli, appena si poteva, specie nelle famiglie numerose, bisognava portare a casa il pane, guadagnarsi la vita.

Capitolo 5 – Il lavoro

Infatti, finita la scuola dell'obbligo, a undici anni Aldo viene mandato a lavorare.
Anzi, molto probabilmente ci va di sua sponte, comunque era in uso a quei tempi cominciare da bambini.
Anche senza conferme, ci immaginiamo un ragazzino serio, moro di carnagione, capelli ricci nerissimi e osservatore acuto.
Non abbiamo molte immagini dell'infanzia, all'epoca farsi le fotografie era un lusso, e sono pochi quelli che potevano permetterselo.
Andare a lavorare quindi era un dovere, una responsabilità, un obbligo verso la famiglia numerosa, e Aldo non si sottrae a questa regola, e va in fabbrica.
Ora, le fabbriche vere e proprie non erano molte a quel tempo.
C'erano le piccole fornaci, composte da poche persone, dove il lavoro era ancor più duro, se possibile, e anche i rischi erano alti, di farsi male o di contrarre qualche malattia.
Poi c'erano le fabbriche vere, e a quel tempo i posti erano tre, Mancioli Fanciullacci e Bitossi.
Non sappiamo il perché, ma Aldo andò da Fanciullacci, che era la più grossa manifattura di Montelupo.
Forse era la più vicina a casa, insieme a Bacchiole (il suddetto Mancioli), o forse Sebastiano ci conosceva già qualcuno di cui si fidava e che prese con sé il ragazzino.
A quel tempo dai Fanciullacci le maestranze erano molto numerose, forse più di cento fra pittori fornaciai spedizionieri e amministrativi, era una grande costruzione tra il Viale Umberto Primo e la Pesa, fatta da stanzoni giganteschi, pieni di scaffali, di postazioni di lavoro, ingombra di pile di manufatti pronti per essere cotti, pitturati o spediti.
E questo bambino, perché di un bambino si tratta, timido, taciturno, forse un po' impaurito ma allegro, socievole, che entra

in fabbrica.

Fino ad allora le sue esperienze erano state la scuola che gli aveva insegnato non solo a leggere e a scrivere, ma una moralità e un senso della giustizia molto rigidi, in aggiunta alla severissima educazione ricevuta a casa da babbo e mamma.

Ha avuto un'infanzia tranquilla, fatta di giochi e piccole mansioni, andare a prendere l'acqua per esempio, visto che sul Castello nessuno ce l'aveva in casa e bisognava andare con la *mezzina* di rame giù "in piazzetta" (l'odierna piazza Centi) alla fontanella, oppure aiutare la mamma a riportare il bucato dopo che lo aveva lavato in Pesa.

E poi i giochi con gli altri bambini, ma roba semplice, ché giocattoli non ce n'era, e allora bisognava ingegnarsi con qualche legno e i sassi di Pesa, e inventarsi una lippa rudimentale, e forse anche litigare e fare a botte, che è sempre stato un gioco di moda fra i bambini di tutte le epoche.

Ecco, a undici anni tutto questo scompariva, andavi a lavorare, diventavi grande.

Per noi oggi è una cosa pazzesca, inaudita, facciamo battaglie perché i bambini indiani non cuciano più i palloni da calcio, ma allora era normale anche da noi.

E poi bisogna sapere dell'abitudine tutta montelupina allo scherzo, alla burla, anche un po' cattiva, al prendere in giro con una punta di perfidia, alla polemica a sfondo ilare, che nell'ambiente della fabbrica veniva amplificata, ingigantita, a volte portata all'estremo.

Capitolo 6 – Aldo in fabbrica

"Stai attento Aldo, perché si sa, la gente é ignorante, ma se te tu fai il tuo ti porta rispetto".
Questo dovevano dirgli i genitori, nei primi giorni di lavoro, vedendolo partire da casa.
"O Chiodino, che mi vai da i' Liserani a piglià un caspò di corrente?"
E questa forse è la prima comanda ricevuta, appena messo piede in fabbrica, seguita dalle risate di tutti.
Già, la fabbrica è un posto da grandi, per prima cosa ti prendono le misure, devono sapere chi sei e come sei, per sapere cosa farsene di te.
Il nonnismo è un metodo un po' rustico ma efficace per vedere di che pasta sei fatto.
Prevede innanzitutto una scala gerarchica, una linea di comando, cosa essenziale in una fabbrica, specie se grande come la Fanciullacci di allora.
Stiamo parlando di una manifattura di altissimo livello, con un campionario molto vasto, specializzata in "riproduzioni".
Albissola, Deruta, Faenza, Vietri, Caltagirone, le forme e i decori che avevano fatto grande l'Italia ceramica nei secoli, da Fanciullacci non avevano segreti.
Forse perché i Fanciullacci molti anni prima erano stati dirigenti della Richard Ginori di Sesto Fiorentino, dove la tecnologia della ceramica (e del colore) erano oggetto di studio da molti anni.
Fatto sta che Fanciullacci a quel tempo si poteva considerare l'Università della Ceramica, almeno a Montelupo e dintorni.
In quella facoltà i docenti erano i pittori, una casta alta che dettava legge all'interno della fabbrica.
E all'interno della casta alta la gerarchia la dava la paga.
Coloro che pitturavano "di fino", quelli col pennello sottilissimo, che facevano la "raffaellesca", che disegnavano ghirlande piene di

fiori e foglie con un semplice gesto del polso, loro erano il gotha, l'élite, la massima espressione artistica ed economica all'interno della Fanciullacci.
Economica appunto, perché la gerarchia aveva un indicatore preciso, i quattrini.
Se facevi pezzi importanti e costosi, se li facevi bene, prendevi più soldi.
Molti di più.
Il che ti dava un'autorità indiscussa sul posto di lavoro.
Quindi, la fabbrica come specchio perfetto della società, un posto dove valori e contraddizioni, scontri dialettici (anche nel senso del dialetto) e gioco di squadra erano portati alla massima espressione.
E in mezzo a tutto questo bailamme organizzato, un bambino, Aldo Londi.
Timore, curiosità, senso di inferiorità, eccitazione della sfida, hai un cuore troppo piccolo per contenere tutte le emozioni che puoi avere affrontando una prova simile.
Non si può parlare di incoscienza, anche a quell'età ce lo immaginiamo una piccola persona molto seria e responsabile, anche se curiosissima e desiderosa di capire.
Eppure sono quei primi giorni, o mesi, di quella vita nuova che avrebbero dato l'imprinting, il cambiamento radicale, lo scopo a tutta l'esistenza di quel bambino dai riccioli neri.
Non sarebbe stato un lavoro, ma un amore.
E come tutti gli amori sarebbe stato assoluto, pregnante (all pervading, come dicono gli americani), incondizionato e anche, come dire, corrisposto.
Sì, Aldo si innamorò della ceramica, e la ceramica amò lui, e quest'amore sarebbe durato più di ottant'anni.
Una vita.
Non sappiamo quasi niente di quel momento, o almeno niente di quel bambino lavoratore, ma siamo sicuri che fosse vispo, curioso, intelligente, attento e veloce ad imparare le cose.

Aveva carattere ma non era aggressivo, rispettava regole e gerarchie, e faceva presto amicizia.
Sì, crediamo che fin da subito con la gente ci sapesse fare, un ragazzino sveglio ed educato, che sapeva farsi voler bene insomma.
E sapeva farsi anche valere.
Di lui possiamo immaginare il nascere di quella sua allegra capacità di battuta, che sapeva strappare un sorriso anche nei momenti peggiori.
Sì, Chiodino non stava zitto ma sapeva parlare, faceva ridere, e più questa sua capacità veniva fuori più lui sentiva di avere sugli altri il potere di avvicinare, convincere, rendere più facile una cosa che a volte facile non era.
Forse questo potere glielo aveva trasmesso suo padre, lo aveva imparato nelle continue discussioni d'affari tra macellai e contadini.
Stava imparando l'arte di convincere usando le parole, che unita a quella di convincere con i fatti, gli avrebbe fatto molto comodo nella vita.
Aldo aveva carattere, una certa cocciutaggine anche, senso del rispetto per gli altri ma anche per se stesso, non si faceva mettere i piedi in testa da nessuno, grande o piccolo che fosse.

Capitolo 7 – I pittori e le amicizie la famiglia

Insomma un mix di doti e difetti che l'avrebbe fatto distinguere, forse gli avrebbe creato qualche problema, ma l'avrebbe certamente aiutato nella strada da percorrere.
In fabbrica ci passava almeno una decina d'ore tutti i giorni, e sicuramente, a parte le amicizie dei ragazzini che giocano in paese, lui deve aver stretto nuovi rapporti in quel mondo, con qualche operaio esperto che lo prese a ben volere, che gli dava consigli su come navigare nell'ambiente difficile del lavoro.
Era vispo il ragazzino, osservava tutto con curiosità, e imparava alla svelta.
Capì che se voleva far qualcosa di buono doveva stare con i pittori, e imparare le tecniche, distinguere i decori, i pennelli necessari, i colori giusti.
Erano i primi rudimenti di una cultura estetica che l'avrebbe coinvolto molto più di quanto lui stesso non poteva immaginarsi.
Il lavoro era duro, aveva pochi momenti per ammirare o riflettere, ma immaginiamoci la meraviglia di un ragazzo che vede un piatto completamente bianco e sul quale una mano comincia a disegnare figure e ghirigori e ghirlande e fiori e foglie, con quell'equilibrio, quel gesto armonico, quella grazia di movimento dato dal polso che ruota e fa compiere alla punta del pennello quella traccia netta, pulita, assoluta, che sarà il decoro finito, colorato e smaltato di un grande pezzo d'artigianato, se non d'arte.
Quel ragazzo a bocca aperta davanti al frullino del pittore che guardava e pensava *un giorno questa roba qui la fò anch'io*.
Chiodino o che mi dormi? Portami la brocca dell'acqua che c'ho una sete arrabbio!
Ecco, in fabbrica l'andazzo poteva esser quello.
Non sappiamo se fu dentro o fuori la Fanciullacci che Aldo conobbe Bruno.
Bruno Bagnoli era un ragazzino con le lentiggini e una gran capanna di capelli ricci e rossi, un po' dinoccolato, di tre anni più

giovane di lui.

A vederli sembravano opposti, uno rosso di pelle chiara, l'altro moro di pelle scura, eppure dentro erano uguali, e diventarono amici.

Si capivano Aldo e Bruno, avevano gli stessi sogni, le stesse curiosità, la stessa voglia di scoprire il mondo, e si appassionarono allo stesso mestiere, volevano essere ceramisti.

In più Bruno ha un vantaggio, continua la scuola, si interessa, ricerca, e torna entusiasta, e racconta all'amico di Parigi, degli artisti che ci vivono, del mondo fuori che va ben oltre la raffaellesca.

Sognano insieme, eccitati dall'immaginazione e dalle poche immagini che riescono a trovare, e decidono, noi si va a Parigi.

Pare che fosse nel 1925, mentre apriva l'*Exposition internationale des Arts Décoratifs et industriels modernes*, che tanto avrebbe influito nel mondo, dove nasceva l'Art Déco.

Questa storia della fuga dei nostri due amici verso Parigi è successa davvero, si hanno diverse testimonianze a riguardo, ma onestamente non siamo sicuri dell'anno, visto che nel '25 Aldo aveva 14 anni e Bruno addirittura 11!

Fatto sta che la gita a Parigi dei due ragazzi fu più breve del previsto e si fermò alla dogana di Ventimiglia.

I due furono rispediti al paese di partenza e tornarono tristemente a Montelupo, ma chissà cosa sarebbe successo se i due fossero riusciti nel loro intento.

Dal '27 al '31 Bruno frequenta l'Istituto d'Arte di Porta Romana, a Firenze, e si diploma nel corso da operaio, pur continuando a lavorare nelle fabbriche a Montelupo, come apprendista prima e come modellista poi.

Un altro grande amico "di mestiere" di Aldo sarà Benvenuto Staderini, anch'egli giovane pittore e altrettanto deciso, insieme a Bruno e Aldo, di fare dell'arte un modus vivendi.

Poi c'era Beppe Serafini, ma lui sarebbe venuto dopo, molto dopo.

Insomma, per dei ragazzini sensibili e volonterosi, curiosi e capaci, nascere a Montelupo presentava dei vantaggi.
E poi c'era l'amicizia.
Per Aldo gli amici sono un valore assoluto, sa voler bene, i suoi rapporti sono solidi, duraturi.
Con Bruno Bagnoli e Beppe Serafini, ad esempio, avrà rapporti continui per tutta la vita, rimarrà amico di entrambi, li frequenterà assiduamente, salvo i periodi di guerra o altra forza maggiore, fino alla loro scomparsa, e dopo li ricorderà sempre con affetto.
Insomma, c'era da lavorare sodo, ma guarda caso con forme colori e pennelli, una cosa molto stimolante che ancora oggi farebbe impazzire di gioia molti bambini.
Quelli erano tempi che diventavi grande presto, il lavoro, la paga, l'impegno per tirare avanti la famiglia, perché i Londi intanto nel '26 con la nascita di Alma e Giovanna avevano già raggiunto la formazione standard, con babbo mamma e sei figli, tre maschi e tre femmine.
Una famiglia di otto persone ti faceva crescere alla svelta, ma chi voleva trovava il suo spazio, il suo mondo, il suo modo di crescere differente.
Se in famiglia siamo otto, non solo devi portare a casa i soldi per mangiare, ma poi devi aiutare i genitori nelle faccende, accudire i piccini, "badare" l'ultima nata mentre mamma va in Pesa a lavare i panni.
Questa storia del primogenito responsabile Aldo la prese molto sul serio, e fin da subito si comportò nei confronti di fratelli e sorelle come un terzo genitore, anche in modo molto autoritario, ma sempre con un affetto e un senso della famiglia assoluti.
Dentro quella fabbrica dei Fanciullacci Aldo ci crebbe, d'età, statura e sapienza, e ancora giovinetto diventò apprendista pittore, e siccome ci sapeva fare l'apprendistato finì presto, si guadagnò il suo banchetto pieno di colori, i suoi pennelli, il frullino e la "seggiola" bassa, quella impagliata, dei pittori.
Da quel momento nessuno lo considerò più un ragazzo.

E quando cresci, arriva l'età che sei buono per la guerra.

Capitolo 8 – Il servizio militare

Nel 1932 arriva la cartolina per il servizio militare, Aldo viene arruolato nell'esercito, parte per Bologna e viene inviato a Zara, sulla costa dalmata (oggi la croata Zadar), che insieme a Lagosta era provincia italiana dalla fine della prima guerra mondiale.
A Zara Aldo gira, disegna, scrive a casa, per quei tempi si può considerare una vacanza.
Lui é un tipo pacifico, amichevole, gioviale, pronto allo scherzo e alla battuta.
Questo gli permette, insieme al rispetto per le gerarchie, di farsi ben volere da tutti e guadagnarsi, se non dei privilegi, almeno un buon grado di libertà.
Rientra in Italia e torna dai Fanciullacci a fare il suo mestiere.
"Se questo é il servizio militare son contento", avrà pensato rivedendo la famiglia, la sua casa, il paese e la fabbrica.
Ben altre sorprese gli avrebbero riservato gli anni a venire, ma lui questo non poteva saperlo.
Nel '35, a ventiquattro anni, riveste di nuovo la divisa della divisione "Gavinana" e a Marzo si imbarca a Napoli, sulla motonave Colombo, direzione Massaua, Eritrea.
E' il primo "viaggio" vero, in nave, verso l'ignoto, il mondo fuori.
Zara era italiana, molto vicina alle nostre coste, Massaua era in Africa, e per un giovane ragazzotto di provincia, ancorché intelligente e ambizioso, doveva essere un'emozione fortissima.
Infatti scrive alla famiglia lettere entusiaste, dove descrive la partenza da Napoli come una festa che coinvolge la gente, il porto, la città intera.
Il viaggio è lungo, ma a lui sembra una crociera.
Aldo è un uomo entusiasta della vita, la sua natura lo porta a vedere il lato positivo delle cose, insomma, la "ricerca del bello" non si limita all'estetica ma va oltre, riesce a trovare momenti di crescita, di vantaggio professionale e personale, di accumulo di un

bagaglio di esperienze che, anche nella cattiva sorte, diventa il suo "tesoro".
Lui ancora non lo sa, ma questo suo ottimismo gli servirà in molte occasioni.
Dunque siamo in viaggio, la nave é grande, piena di suoi coetanei e lui fa amicizia subito con i toscani, quelli che parlano la sua lingua, principalmente Tonino Mori e un certo Walter.
Non ci scordiamo che in quel periodo l'italiano non era poi molto diffuso, si parlavano i dialetti, in molti casi non ci si capiva.
E poi scrive, scrive molto, e scrive bene, col suo modo diretto, pragmatico di raccontare le cose che succedono e di far partecipare la famiglia ai fatti che gli capitavano.
Ha sempre un tono rassicurante, tranquillo, spesso scherzoso, e poi usa una tecnica molto efficace.
Scrive su tutti i lati utili dei fogli, riempiendo letteralmente la carta della sua calligrafia ariosa, e in più usa l'esterno della busta per una "corrispondenza parallela" con l'amico Ganino, il postino di Montelupo, che all'andata gli racconta i fatti salienti del paese e al ritorno riceve notizie di Aldo e dei compaesani con i quali era in contatto.
In ciascuna lettera, che sia alla mamma e al babbo o ai nonni o zii, c'è una frase, una battuta, un motto che già lo riconosceva come sagace di parola e arguto di pensiero.
Uno per tutti: "... quanto più tempo ho meno ne dispongo".
Arguzia e sagacia che profonde nei rapporti che instaura con i suoi commilitoni e anche con i superiori, che lo cercano per ridere un po' con questo toscano bravo, volenteroso e allegro.
Insomma, si fa prendere a ben volere Aldo, è il vero toscanaccio, vispo allegro e disponibile, buona volontà e battuta pronta.
Fanno tappa il 15 a Messina per imbarcare altre truppe, si dirigono verso il canale di Suez, scendono tutto il Mar Rosso e arrivano a Massaua.
Forse, dopo 4.000 chilometri di mare, l'entusiasmo da "crociera" di Aldo si era un po' spento.

Di tutto ciò si hanno notizie frammentarie e un po' imprecise, grazie alle lettere e ai racconti che sono arrivate fino a qui.
Sappiamo che a Giugno è a De Baroà, l'attuale Debarwa, una località a un centinaio di chilometri di strada dal porto di Massaua.
È una cittadina sull'altipiano, a più di duemila metri di altitudine, la notte fa freschino e di giorno non ci sono le temperature torride che si riscontrano ad Adua sul Mar Rosso.
Sta bene, scrive, disegna, dipinge come e dove può, e per fortuna non si trova mai coinvolto in azioni pericolose, pur lavorando duramente nel battaglione.
Si vanterà, poi, per tutta la vita, nelle molte guerre a cui ha partecipato, di non aver mai sparato un colpo di fucile.
Era un uomo attaccato al lavoro, alla famiglia, all'amicizia, all'Arte, alla sua terra, non poteva amare la guerra.
Un giovane provinciale toscano catapultato in terra d'Abissinia, pieno di entusiasmo per la vita, saldo nei valori e nella ricerca delle cose belle.
Era già artista, cosciente di sé e voglioso di mettere alla prova il suo potenziale, e sicuramente ritrovarsi in un posto esotico come quello lo ha sicuramente affascinato.
L'Eritrea é una terra antica, piena di storia, arte, tradizione, cultura.
Pare che le prime comunità cristiane siano nate lì, diffondendosi dalla Palestina con gli Apostoli, e ancora oggi la Chiesa Ortodossa Etiope raduna milioni di fedeli in migliaia di chiese antichissime piene di reliquie, Vangeli manoscritti, si dice che in una chiesa ad Axum (quella del famoso obelisco che Mussolini si portò a Roma) sia custodita l'Arca dell'Alleanza, quella originale di biblica memoria.
C'è comunque da considerare che la vita del campo militare non permettesse molte gite turistiche, visite a chiese o scampagnate, e poi c'era la distanza bianchi/occupanti neri/occupati, una distanza che rendeva difficili i rapporti, ma pare che Aldo

riuscisse a fare amicizia con Ascari e locali, forse grazie alla sua indole davvero sempre allegra, pacifica e generosa.
Con alcuni poi instaura un legame davvero forte, come un certo Holdaf, che gli sta sempre vicino.
Lo dice con una frase indicativa, quasi rivoluzionaria per il tempo: "Credete, sono Italiani e buoni più di noi".
Quello che trapela nelle lettere di Aldo alla famiglia in quel periodo è appunto il buonumore, in parte reale, dovuto all'ottimismo innato che lo pervadeva, in parte forse "recitato" per tranquillizzare le persone a casa.
Non ci dimentichiamo che l'Italia è comunque un paese in guerra, e anche se il Genio non è propriamente un reparto di prima linea, le cannonate e le fucilate erano anche per loro.
Ma è il suo modo di fare che gli fa vincere la sua guerra personale, più o meno inconscia, contro la guerra vera.
Con i pochi strumenti raccattati qua e là e il nerofumo delle pentole della cucina "affresca" la sala mensa ufficiali dell'84° Battaglione Fanteria a De Baroà, dove incontra il fucecchiese Indro Montanelli, allora capo addetto stampa, che lo soprannomina "Il Pinturicchio".
Ovunque sia Aldo fa combriccola con i compaesani se ne trova, o almeno con i toscani, e ci stringe amicizia.
Amicizie che poi riporterà a casa e dureranno tutta la vita.
E poi succede che la sorella secondogenita, Alma, si sposa con Giuseppe Masoni nel Luglio del '35, mentre lui è in Africa.
Si può immaginare la gioia e la sofferenza di un uomo con il suo attaccamento alla famiglia che viene a sapere di un evento di quest'importanza mentre è lontano migliaia di chilometri dai suoi.
Negli anni a venire la guerra lo avrebbe privato di molte altre cose, compresi una trentina di chili.
Lo avrebbe anche tenuto lontano da casa a lungo, per diversi anni, e questo in fondo era solo un assaggio, ma lui ancora non lo sapeva.
E continua a scrivere, ad amici e parenti, e chiede loro di

scrivergli, nella primavera del '36 manda telegrammi di Auguri Pasquali a tutti, compresa la Fanciullacci.

Nell'ultima sua lettera da Adua, nel settembre del '36, essendo un unico foglio piegato a busta (la Posta Aerea di allora) nel piccolo risvolto che serve a chiudere il tutto trova il modo di salutare tutti gli impiegati delle Regie Poste di Montelupo.

Il suo amico Ganino ci fece sicuramente un figurone.

Capitolo 9 – Il ritorno dall'Abissinia

Poi, finalmente, il 9 Luglio del '36 ritorna a casa.
Vede la nuova famiglia della sorella Alma e Giuseppe Masoni, che abitano a Fibbiana, e torna a lavorare dai Fanciullacci.
Aldo è un uomo ormai, e piuttosto alto per quel tempo.
Un metro e settantacinque, una settantina di chili, asciutto ma muscoloso, scuro di pelle, coi baffi e i capelli nerissimi e mossi, quasi ricci.
Sicuramente l'essere stato in Africa gli dà autorevolezza, in un paese dove in molti non avevano neppure visto il mare, e il contatto con tutti quei commilitoni, e gli ascari e anche con gli abissini lo ha reso più urbano, più sicuro di sé, più affabile e socievole anche, cosciente che l'arguzia, la battuta e lo spirito allegro costruiscono ponti fra la gente, più di tutto il Genio dell'Esercito Italiano messo insieme.
Nel '37, con Vincenzo Ossani, amico e "maestro pittore" dai Fanciullacci, va in gita a Venezia, forse a vedere una mostra sul Tintoretto in Ca' Pesaro.
Viene a sapere che sua sorella Alma aspetta un bambino, immaginiamo la sua felicità per la notizia.
Ma anche la gioia di diventare zio l'avrebbe dovuta rimandare, perché nella seconda metà del '39 la Patria lo richiama di nuovo, viene mandato al confine di Ventimiglia come guardia di frontiera.
Allora i confini tra gli stati erano una cosa seria, presidiati dagli eserciti, l'Europa di oggi era lontana ed erano tempi che a far la guerra ci si metteva poco.
Anche qui, la prima cosa che fa cerca i compaesani, fa gruppo, per aiutarsi e risolvere i problemi di comunicazione con le famiglie, si crea molte nuove amicizie.
Ama conoscere le persone, la sua curiosità e la sua socialità sfondano molte barriere, è una peculiarità che non lo abbandonerà mai.

Intanto a casa nasce Pietro Masoni, che vedrà quando torna in licenza con l'amico Antonio Mori, licenza voluta sudata e guadagnata sul campo, visto che sono entrambi veterani della guerra di Abissinia.
Finalmente, il 15 Dicembre del '39 arriva la tanto sospirata licenza illimitata.
Aldo passerà a casa il Natale, sperando che sia il primo di una lunga serie.
Ma non è così, passeranno pochi mesi e, dopo aver partecipato ai Prelittoriali del Lavoro nella sezione ceramisti, arrivando terzo, viene richiamato e gli tocca mettere di nuovo la divisa, nel '40 siamo di nuovo in guerra e stavolta è quella grossa, la Seconda Guerra Mondiale.

Capitolo 10 – La seconda guerra mondiale

Viene spedito a Tobruk (Tobruch), in Cirenaica (Libia), e praticamente ci passa già il Natale del 1940, che non deve essere stato un Natale tranquillo.
Tobruk era un porto importantissimo per tutto il Nord Africa e faceva parte della Libia Italiana fin dal 1912, grazie alla Guerra di Libia che l'Italia vinse contro gli Ottomani nel 1911.
Ecco, quella Colonia che nasceva praticamente insieme ad Aldo, crebbe fortificata, inespugnabile, cinta da mura alte, armata di bastioni cannoni e mitragliatrici e costellata di bunker e fortini.
Lui potette visitarla, non proprio comodamente, 29 anni dopo la sua costruzione, e la visitò nel momento peggiore che si potesse scegliere.
Ma non lo scelse, era solo un soldato semplice che doveva difendersi, insieme ai suoi commilitoni, dalla poderosa armata inglese.
A Tobruk ci passò il Natale, appunto, perché nel gennaio del '41 la città fu conquistata dall'8a Armata britannica, e fecero tutti prigionieri.
Un giorno sentirono avvicinarsi i mezzi corazzati, uscirono dal bunker con le mani alzate, Aldo consegnò nelle mani di un soldato inglese il suo fucile che non aveva mai usato e dichiarò nome cognome numero di matricola e grado all'ufficiale che lo prese in consegna.
Il 21 Gennaio per lui la guerra era finita, dopo tanto tempo e marce e presidii la sua carriera militare non aveva fatto un passo avanti, era ancora un soldato semplice.
Ma non aveva sparato a nessuno, e quel fucile fu l'unica arma che videro le sue mani.
Da allora, solo pennelli.
Siamo convinti che si sentì sollevato, ma il peggio aveva ancora da venire.

La guerra è dura, ma la prigionia, se è possibile, è ancora peggio.
Si parla di migliaia, decine di migliaia di persone che devono essere trasferite in un luogo sicuro e nel frattempo sorvegliate, rese inoffensive e, per quanto è possibile, tenute vive, col minimo dispendio di energie, ché intanto c'era da fare una guerra.
Il trasferimento per esempio, che non era certo in autobus di linea, ma a piedi in lunghissime colonne, in marce forzate, dove nessuno doveva rimanere indietro pena la morte per insubordinazione.
Il cibo, già scarso per le truppe regolari, non doveva essere certo abbondante per i prigionieri.
Una cosa si imparava subito, POW, la sigla che vedevi dappertutto, sui documenti, sui permessi, su ogni foglio che circolasse all'interno di quella prigione ambulante.
POW era l'acronimo di "prisoner of war", una sigla che avrebbe marchiato Aldo e tutti i suoi compagni di sventura per molto tempo a venire.
Un POW è un numero, nella fredda amministrazione inglese, un fardello che deve dare il minimo ingombro nella funzionalità di una guerra, un obbligo fastidioso, da eseguire col minimo sforzo.
Polvere, caldo, sole, poca acqua, pochissimo cibo, camminare in fila lungo le piste, accecati, disidratati, feriti, ma camminare.
Dovevano portarli in Egitto, che era sotto il controllo inglese, dove non avrebbero intralciato le operazioni militari, per poi spedirli in un campo di prigionia lontano.
Lontano quanto?
Forse i POW non lo sapevano, e forse non sapevano neppure dove li stavano portando, ma dovevano camminare lo stesso.
La loro meta era Alessandria d'Egitto, sul delta del Nilo, a più di 600 chilometri da Tobruk.
Se si considera il caldo il deserto le tempeste di sabbia e altri inconvenienti, quanto tempo ci vuole per fare oltre 600 chilometri a piedi?
Nella più ottimistica delle previsioni, più di un mese, forse un

mese e mezzo.
Per fortuna era inverno.
Arrivati ad Alessandria d'Egitto, e si possono immaginare le condizioni in cui erano e le perdite che ci furono nel tragitto, furono imbarcati su una grande nave, il Nuova Scotia.
Era un vascello da quasi 7.000 tonnellate nato nel '26 come cargo passeggeri che la Marina Britannica aveva requisito per il trasporto truppe e riallestita alla bisogna per portare, attraverso il Canale di Suez il Mar Rosso e l'Oceano Indiano, i prigionieri di guerra, i suddetti POW, a Durban in Sud Africa.
E anche partire da Alessandria d'Egitto e arrivare a Durban non fu una crociera.
Più di novemila chilometri di mare, inseguiti e braccati dalle navi e dai sottomarini tedeschi.
Anche questo viaggio non sappiamo esattamente quanto durò, ma fu duro, durissimo, niente di più lontano da una crociera.
Il Nuova Scotia dopo averli lasciati a Durban poi tornò nel Mediterraneo, e nel Novembre del '42 era a Massaua, per un nuovo carico di POW, di prigionieri di guerra, da portare ancora in Sud Africa.
Non ci arrivò mai.
A circa 300 chilometri dalla destinazione fu colpita dai siluri di un sommergibile tedesco, un U-Boot.
Affondò, aveva 1.200 uomini a bordo, di cui 769 prigionieri italiani.
I superstiti furono 181, 117 italiani e 64 tra inglesi e sudafricani.
Furono salvati da navi portoghesi, neutrali, che li portarono al sicuro in zone non occupate dagli inglesi.
Molti di loro decisero di rimanere a Maputo in Mozambico, si misero a lavorare, misero su famiglia e una colonia italiana vive ancora lì.
Una colonia buona, con la ci minuscola.
Una cosa va riconosciuta ad Aldo, nell'immane sciagura della guerra aveva saputo prendere la nave al momento giusto, e questo

suo fortunoso tempismo, questo suo modo di trasformare le sciagure in occasioni per resistere, sopravvivere, vincere le avversità, lo avrebbe accompagnato tutta la vita.

Ma torniamo a Durban, sono i primi mesi del 1941, la nave arriva in porto.

Vengono fatti scendere, forse una visita medica, un rancio modesto e di nuovo in marcia, destinazione Zonderwater, vicino a Pretoria, 621 chilometri a nord ovest da lì.

Un'altra passeggiata di un mesetto poco più nel caldo africano, con la differenza che nell'emisfero australe l'inverno lo chiamano estate.

Per fortuna Aldo è in forze, ha trent'anni, ha ancora il fisico integro, anche se fuma come un turco da molto tempo, comunque sia il trasferimento a Zonderwater sarà un'altra prova dura per tutti, selettiva, fatale per diversi di loro.

Capitolo 11 – La prigionia

Zonderwater (in boero "senza acqua") è un puntino sulla mappa del Sud Africa, una piccola località a pochissimi chilometri da Cullinan, un altro posto dimenticato da Dio e dagli uomini a 40 chilometri da Pretoria, l'attuale capitale.
Cullinan è diventata famosa per la miniera di diamanti, dove fu trovata l'omonima pietra, dal peso di più di 3.000 carati, e che non essendo altro che un povero agglomerato di case di minatori, prese il nome da Sir Thomas Cullinan, il padrone della miniera.
Insomma, siamo in pieno *bush* africano, gran sole, pochi alberi, niente ombra, molta erba alta, grandi montagne di detriti estratti dalla miniera, poche case e un campo di concentramento.
Lo chiamavano Campo di Internamento, ma non erano certo i titoli a fare la differenza.
Si parla (una volta ultimato, forse dopo molto tempo dal suo arrivo) di 14 campi, ognuno capace di "ospitare" 8.000 uomini, divisi ciascuno in 4 blocchi da 2.000 persone.
C'erano anche un campo di transito e smistamento, e una struttura per la disinfestazione, ai quali si aggiunse un ospedale militare da 1.600 posti letto, che era il più grande ospedale del Sud Africa di allora.
Una città inventata dagli inglesi in quella piana, con 40 chilometri di strade interne e tutti i servizi essenziali.
Peccato fosse circondata da palizzate, reticolati, garitte e uomini armati.
Un campo di concentramento, appunto, che Aldo abiterà, insieme a oltre 100.000 altri italiani, fino alla fine della guerra.
Per la precisione il suo nuovo indirizzo era "Geniere Aldo Londi, POW number 171949, Camp 13 Block 4, Zonderwater Block, Cullinan South Africa".
I primi tempi furono i più duri, il campo non era allestito, era poco più di una tendopoli, si trattava di vivere all'aperto di giorno

e dormire all'addiaccio di notte, e pare che fosse mal governato, poco organizzato e, forse per le incerte sorti della guerra in Africa, gli inglesi non erano affatto benevoli con i loro prigionieri. La prima lettera a casa, dopo i fatti di Tobruk, la scrive dal Sud Africa il 30 Luglio del '41, sono passati molti mesi.
Come sempre è rassicurante, conforta i suoi sul suo stato di salute fisica e mentale, raccomanda alla madre le "bambine", così chiama le sorelle, correggendo poi in "ragazze", visto il tempo passato dal momento che le aveva viste l'ultima volta.
Nelle lettere naturalmente ometteva difficoltà e privazioni, come il fatto, ad esempio, che nella regione che allora si chiamava Transvaal c'erano fortissime precipitazioni che allagavano tutto, e i temporali scaricavano a terra migliaia di fulmini enormi, che attratti dalla ferramenta delle tende, le colpivano uccidendo gli occupanti.
Solo una volta tornato, a casa, se spronato dalla curiosità dei parenti, descriverà quei momenti, gli anelli in ferro sui pali delle tende che venivano ritrovati fusi a terra, piccole sfere lucide nel fango, e i corpi dei suoi compagni, piccoli, rinsecchiti e carbonizzati dalla folgore.
Questo suo modo di rapportarsi da lontano alla famiglia è una costante, e tradisce non soltanto la nostalgia, sicuramente forte, al limite della disperazione, ma la sua profonda convinzione morale, la sua scala di valori che non metterà mai in dubbio, che sarà sempre un punto di partenza solido per qualsiasi sua ricerca estetica, anche estrema, anche coraggiosa.
Parla di Alma non solo come di una sorella ma come Madre, e non c'è quasi lettera che un pensiero vada a lei e ai suoi nipoti.
Delle molte lettere infatti, quasi tutte sono alla madre Marianna, ma scrive anche ad Alma, riconoscendola come facente parte, oltre che della sua, di una nuova famiglia con "Beppino" (Giuseppe Masoni) e i figli.
Questo suo concetto forte di famiglia è un punto fermo, un pilastro morale che lo accompagnerà in tutta la vita, facendolo

riconoscere dai parenti tutti, da fratelli e sorelle ma anche dai cognati, nipoti e bis nipoti, come un patriarca, una colonna della famiglia alla quale fare riferimento in qualsiasi momento, nella buona e nella cattiva sorte.

Sicuramente in gioventù Aldo aveva acquisito la sua educazione rigida, dovuta ai genitori ma anche al precocissimo impegno lavorativo, ma si era comunque formato, nell'età adulta e forse con la guerra e la prigionia, un rigore coraggioso, una forza morale ed un carattere gentile ma forte, battagliero, che non gli concedeva timori o paure, prudenze semmai, e ragionevolezza, ma senza tentennamenti.

Zonderwater era praticamente in costruzione, c'erano da fare le baracche, le strade, le costruzioni che avrebbero ospitato mense, dormitori, cucine, ambulatori e quel che serviva ad una città di più di centomila persone, tra inglesi e italiani e sudafricani.

Per la precisione, Lorenzo Carlesso nel suo "Centomila prigionieri italiani in Sud Africa. Il campo di Zonderwater" di italiani dall'inizio alla fine ne ha contabilizzati 108.885, che vivevano una città di 14 quartieri, 50 rioni, 30 chilometri di strade, 3.000 letti d'ospedale, con 17 teatri, 16 campi di calcio, 6 campi da tennis, 80 campi di bocce, 7 sale di scherma, campi di pallavolo, pallacanestro, palestre e ring per la boxe.

Comunque sia, Aldo a trent'anni, è prigioniero, insieme a molti suoi commilitoni e amici, in una valle del Sud Africa, e deve inventarsi una nuova vita.

E qui viene fuori il vero Londi, quello che fa del lavoro, dell'impegno, del darsi un compito quotidiano uno scopo di ricerca, una ragione di vita.

Essere prigioniero, dover far passare i giorni, probabilmente con un vitto vicino alla denutrizione, avrebbe fatto cadere molti nell'inedia tipica di chi si sente inutile, sconfitto, dimenticato da tutti.

No, c'era da fare molto invece, da costruire una città, da migliorare le proprie condizioni di vita, da darsi un ruolo attivo

che tenesse impegnati mente e corpo per il tempo da passare in quella galera.
E c'era da "posizionarsi", non tanto con gli amici, i compaesani e i conoscenti del campo, che erano tantissimi, ma con i nuovi padroni di casa, gli inglesi ed i sudafricani, ai quali gli italiani di allora non incutevano certo simpatia.
Infatti pare che nel primo periodo di vita del campo, fino al '42, i colonnelli Rennie e De Wet non riuscirono ad instaurare un buon rapporto con i prigionieri, che scavavano tunnel per la fuga in continuazione.
Uno di questi tunnel arrivò ad essere lungo 90 metri, ad una profondità di 11, scavato di notte, di nascosto.
Poi, nel 42, ci fu un'ispezione di un certo dottor Diogo, dal Brasile, che disse che a Zonderwater la depressione imperava e bisognava far qualcosa, e fu nominato comandante il colonnello Hendrik Fredrik Prisloo, e la musica cambiò.
Prisloo era un Sudafricano alleato degli inglesi, ma da giovane era stato loro prigioniero, quando combattevano contro i Boeri, e conosceva bene la vita in un campo di prigionia.
Prima di tutto venne costruita una biblioteca dove furono portati 10.000 volumi, poi una grande scuola.
Dei detenuti di allora molti erano poveri diavoli, contadini senza istruzione, ma con la nuova scuola l'analfabetismo nel campo passò dal 30% iniziale al 2%.
Poter leggere e scrivere, per un poveraccio che non aveva altri mezzi per comunicare con casa sua, distante novemila chilometri, era forse la più grande conquista che si potesse immaginare.
In questo bailamme di trasformazioni, miglioramenti, evoluzioni sociali Aldo si butta a capofitto, e fa quel che gli riesce meglio.
Dipinge.
Dipinge di tutto, abbellisce mense, pareti, teatri, costruisce scene, quinte, tende, insomma si da un sacco da fare, lavora tantissimo.
Ecco, il lavoro.
Il lavoro per lui è tutto, è il suo modo di affermarsi come

individuo, darsi un valore, riconoscersi come essere umano, libero, anche nella più infamante delle condizioni, la prigionia.
Alzarsi la mattina avendo qualcosa da fare, anzi molto, è il suo obiettivo.
Ogni pezzetto di carta, qualsiasi straccio, matita, pezzo di carbone o materiale atto a ricavare colore lui lo usa per farci un disegno, uno schizzo, un pezzo di mondo come lo vede lui.
E gli altri lo notano, anche i "nemici".
E' così che si instaurano rapporti con i suoi carcerieri, che apprezzano la buona volontà, lo spirito intraprendente, l'allegria e la bonarietà di quel toscano coi baffetti.
In particolare il capitano Sonnabend, col quale intratterrà un solido rapporto di stima.
Ma c'è un ostacolo gigantesco, la lingua.
Questi sono boeri, tra loro parlano l'afrikaan, una lingua gutturale, simile all'olandese, e ai prigionieri si rivolgono solo in inglese.
Bisogna impararlo, e alla svelta.
Aldo si mette d'impegno, raccoglie appunti, si scrive una specie di vocabolario tascabile che si porta sempre dietro, passa il tempo libero a leggere tutto ciò che trova, ad ascoltare questa nuova lingua, tentando di capirci qualcosa.
Sarà la sua salvezza, perché lui lo sa che, buttata giù la barriera della lingua, potrà esprimersi, offrire servizi e chiedere permessi, insomma instaurare un rapporto diretto che gli consentirà di ottenere fiducia, capacità di azione, libertà di movimento.
Gli ci vuole del tempo, ma è sveglio, sa ascoltare, legge, studia, prende appunti, immagazzina vocaboli, gestualità, modi di dire, e inizia questa nuova avventura, senza paure o timori, sicuro di ottenere qualcosa.
E infatti la ottiene, instaura ottimi rapporti con gli inglesi e i sudafricani, se non proprio d'amicizia fraterna come con i suoi compagni di sventura italiani, almeno di rispetto, di stima, di fiducia.
Perché lui ha da fare molto, gli prudono le mani e anche il

cervello, e deve trovare qualcosa di creativo da fare per impiegare il tempo e guadagnare spazi di manovra, margini di libertà.
Infatti l'inglese gli apre molte porte, insieme all'allegria e all'affabilità cordiale che viene molto apprezzata.
Si adopera come interprete, facilitando la vita un po' a tutti, ai compagni di prigionia che finalmente si fanno intendere dai carcerieri, e anche da questi ultimi che finalmente possono comunicare con i prigionieri senza essere fraintesi.
Questo lo fa diventare amico del suddetto capitano Sonnabend, che gli permetterà di dipingere all'interno del campo, di fare ceramica e di farla addirittura fuori dai reticolati, nel vicino villaggio di Compoutville dove con l'aiuto dei locali costruisce un forno a cupola e si mette a produrre stoviglie vasellame e utensili vari.
Insomma, gli vogliono bene in molti, neri, boeri, inglesi e italiani, e quel suo modo allegro e benevolo gli fa guadagnare punti, nel campo e fuori.
Punti preziosi, perché lui in quel campo ci avrebbe passato cinque lunghi anni.
Uno non se li immagina neanche cinque anni lontano da casa, con l'unico contatto di una lettera ogni tanto, se i parenti avevano voglia di scrivere e le Regie Poste (o la Royal Mail) avevano voglia di inoltrare le lettere.
Tanto per intendersi, fa in tempo a ricevere una letterina anche dal nipotino Pietro, che aveva giusto fatto in tempo a vedere appena nato prima di partire per la guerra.
Nelle lettere non lascia trasparire quasi nulla, ma saluta tutti, madre fratelli e sorelle, parenti amici e conoscenti, e prega tutti di scrivere, di farlo più spesso, di invitare altri a scrivergli in quel posto lontano.
Questa sua preghiera è una richiesta di contatto, di rafforzare quel fragilissimo filo che lega un prigioniero lontano al suo paese, alla famiglia, alle amicizie, alla vita operosa e normale di un tempo.
Lui a quel filo si aggrapperà senza staccarsene mai, e quel filo lo

riporterà a casa, non prima di aver scontato peccati non suoi.

In una lettera alla famiglia del Novembre del '43 scrive: *Qui con me sono gli amici, più vecchi, più giovani, io sono la bilancia della speranza che non cede, la nota di una ragionevole allegria.*

In un'altra lettera del gennaio '43 scrive: *Leggo, guardo, dipingo, convintissimo che anche questa è una vita".*

Nel frattempo avrebbe avuto creta e forni per cuocere la ceramica, colori e pennelli, avrebbe fatto vasellame e stoviglie, schizzi a carboncino, acquerelli, quadri, scenografie, avrebbe dipinto aule, teatri, mense, uffici postali, e avrebbe trovato il tempo di costruire una enorme statua di San Francesco, alta sei metri, in cemento con l'armatura interna in ferro, proprio nel mezzo della piazza principale del campo di Zonderwater.

Perché di tempo ce n'era eccome, avrebbe lasciato Zonderwater molto dopo la fine della guerra, nell'estate del 1946, sarebbe stato imbarcato di nuovo a Durban, avrebbe fatto tappa a Mombasa in Kenia nella seconda metà di Luglio, poi a Port Suez e infine Napoli.

Capitolo 12 – Il ritorno a casa

Sarebbe tornato a Montelupo il 4 Agosto 1946, il giorno del suo trentacinquesimo compleanno.
Scese dal treno, era mezzogiorno, suonavano le campane della chiesa, il sole era alto, nel riverbero della luce si guardò intorno, riconobbe il suo paese.
Aldo Londi compiva 35 anni, era a casa e cominciava una nuova vita.
Ecco, sei anni, di cui cinque di prigionia, lontano da casa, dagli affetti, dalla vita normale.
Sei anni sono tantissimi, un tempo infinito, passato poi con enormi sacrifici.
In sei anni ha visto morire tanta gente, decine, centinaia di amici, commilitoni, compaesani, migliaia di ragazzi.
Quando sei lontano e soffri fai quadrato, compatti i rapporti, stringi amicizie nuove, perché tutto ti fa comodo in quell'inferno che è la guerra.
In quei momenti nessuno finge, paura e coraggio sono veri e a volte si mischiano in quell'umanità sincera che ti fa scoprire subito gente brutta e gente bella, e ai secondi ti affezioni, ti ci aggrappi, ci fai conto.
E poi li vedi morire, bombardati o sotto i colpi di fucile, li vedi ammalarsi e sparire mangiati da malattie tropicali sconosciute, e con quelli che rimangono ti stringi ancora di più, diventano fratelli, la tua famiglia.
Poi un giorno ti dicono che torni a casa, è finita.
Ecco, forse è proprio in quel momento che ti guardi indietro e ti senti un reduce.
Sei sopravvissuto a una cosa brutta, un fortunato che torna a casa, ma sulle spalle, addosso, dentro, devi portarti tutti quelli che non torneranno più.
Sì, forse è questo il peso che aveva addosso, montando sulla nave del ritorno.

E avrà sicuramente pensato a quello che aveva lasciato sei anni prima, la casa, il paese, la famiglia e gli amici, la fabbrica e i colleghi di lavoro.
Sapeva che avrebbe trovato tutto cambiato, a Montelupo era passata la guerra, il fronte, i bombardamenti, le fucilate.
Ha avuto forse un mese, mentre risaliva il mondo con la nave, per pensarci, a quello che aveva lasciato tanti anni prima, a quello che stava lasciando adesso e a quello che avrebbe trovato.
Purtroppo questo è solo un racconto, molti dei personaggi che descrive non ci sono più, e neppure l'epoca è più la stessa, quindi bisogna per forza fare uno sforzo di immaginazione.
Immaginarsi per esempio quel 4 agosto del '46, alla stazione di Montelupo, dove dal treno con le panche di legno si apre lo sportello e ne scende un uomo.
Era partito molti anni prima, ancora molto giovane e pieno di speranze e voglie e anche velleità, figlio d'un paese operoso e un po' provinciale, un campagnolo con molta voglia di capire il mondo e l'andazzo delle cose lontane.
Adesso era un uomo fatto, provato, magro, pesava quarantuno chili, che per uno di un metro e settantacinque erano davvero pochi.
E, guardando dall'alto della ferrovia, osservava il suo paese.
Non era più lo stesso neanche Montelupo, molte case erano distrutte dalle bombe, il ponte non c'era più, le strade erano ingombre di macerie e suppellettili rotte.
Vedeva questo Aldo, guardando la sua Montelupo nel giorno del suo trentacinquesimo compleanno.
La guerra li aveva cambiati entrambi.
Ma era a casa, magro ma sano, provato ma integro, nonostante le pallottole, la fame, le malattie e tutti gli accidenti di una guerra maledetta che gli aveva rubato un sacco di vita.
Perché di questo si tratta, di vita rubata, anni gettati via per una cosa stupida, anzi, maledetta, che distrugge tutto e tutti e porta via migliaia di vite, di soldati ma soprattutto di civili, di donne vecchi

e bambini inermi.
Nessuno più di lui avrebbe odiato la guerra.
Poi fu un turbine.
Attraversare il paese, salire sul Castello, rivedere la madre e il padre, i fratelli e le sorelle, e poi tutti i cugini e ancora Ganino e poi gli amici, prendere finalmente in braccio il nipote Pietro, mangiare la minestra della madre, a quel tavolo, in quella stanza, in quella casa di quel paese che aveva sognato per così tanto tempo.
Forse, dei tanti compleanni che Londi ha festeggiato in vita sua nessuno fu più bello di quello.
Era contento, aveva avuto modo di conoscere meglio il suo nuovo cognato Beppino Masoni, il marito di Alma, ed anche la futura moglie di Aroldo, Giuseppina Prosperi, una ragazza bravissima di Empoli, nipote di Maggino, quello dell'albergo.
Lei sicuramente avrebbe messo a posto quello scavezzacollo di suo fratello.
Conobbe anche Marcello Bitossi, il fidanzato dell'ultima sorella, Anna, che lui aveva lasciato poco più che ragazzina ma che intanto si era fatta una bellissima donna.
Essere di nuovo in famiglia, e poi uscire, guardarsi intorno, trovarsi con gli amici.
I cugini Cianchi, Pilade, Walter e poi Giacco, il falegname.
E poi Bruno Bagnoli, Benvenuto Staderini, Beppe Serafini, tutti i fratelli d'Arte che aveva lasciato quando gli dissero che doveva smetterla col pennello e imbracciare il fucile.
Qualcuno era morto, in guerra o sotto i bombardamenti, oppure deportato dai nazifascisti, come il povero maestro Lami.
Sì, il mondo era cambiato, non era più lo stesso, ti giravi intorno e tutto era distrutto, il senso del vuoto lo toccavi con mano.
Ma lui era un ottimista vero, e in un modo o nell'altro quel vuoto andava riempito di cose nuove, tutte da inventare, sicuramente migliori di quel che c'era prima.
Come avrebbe potuto contribuire?

Lavorando, facendo il mestiere che sapeva, che amava, e che non aveva mai smesso, neanche da prigioniero.
Lui voleva fare di nuovo la ceramica.
Ma doveva rimettersi in forze, riprendersi, recuperare quel vigore fisico che un reduce da sei anni di privazioni non può ritrovare in due giorni.
Forse perché era Agosto, o forse perché la fabbrica, che era vicina al ponte e alla ferrovia, era bombardata, non rientrò subito a lavorare dai Fanciullacci, così arrivò Settembre e il giorno, già deciso prima che lui tornasse, del matrimonio della sorella Anna.
Tanto per cambiare si sarebbe sposata con un ceramista, Marcello Bitossi appunto.
Ma non un operaio, un imprenditore figlio di imprenditori, che con i fratelli Mario Vittoriano e Carlo dirige e amministra la "Manifattura Ceramica Cav. Guido Bitossi e Figli".
Imprenditori appunto, che nonostante la guerra avevano saputo sfruttare bene certe occasioni, e avevano una fabbrica ben avviata.
Una fabbrica di ceramica.
Una storia vera e documentabile narra che, durante il passaggio del fronte, fosse molto difficile approvvigionarsi di terraglie smalti e colori.
Qualsiasi camion si avventurasse per le strade, a parte le buche delle bombe e le macerie, correva il rischio di essere mitragliato da un aereo alleato, perché comunque era un camion nemico.
Già che i camion non si trovavano, inoltre nessun autista in quei giorni si arrischiava a guidarlo, mettendo in pericolo la vita.
Quindi lavorare era quasi impossibile, così Vittoriano Bitossi una mattina era fuori dalla fabbrica, sulla statale 67 che da Montelupo porta verso Samminiatello, sconsolato e forse anche molto arrabbiato.
In quel momento passa una gigantesca macchina americana, una Buick dipinta mimetica, a chiazze verdi e marroni, carica di soldati, a tutta velocità in una nuvola di polvere.
Il mezzo inchioda improvvisamente e fa retromarcia.

Scendono dei militari, si avvicinano a Vittoriano e salutandolo gli chiedono se la sua fabbrica è aperta.
Vittoriano gli risponde che sì, è aperta ma mancano le materie prime.
E qui ci sembra di sentirla, la risposta di un colonnello o generale americano.
Per noi non è un problema.
Ecco, questa frase dà il segno della potenza, della volontà e della capacità che avevano gli americani allora.
E la misero in pratica.
Giorni dopo i militari, che erano dell'AFI (American Force in Italy, quelli che ancora oggi stanno a Camp Derby, per intenderci) tornarono per definire un contratto di fornitura per l'U.S. Army di stanza in Italia.
Si parlava di migliaia, decine di migliaia, insomma tantissime stoviglie.
Piatti per gli ufficiali, ma soprattutto grosse tazze dove bere il caffè, che loro chiamano *mug*.
Perché agli americani piace bere il caffè ovunque, anche sui campi di battaglia.
Chiaramente il loro caffè, una roba allungata, annacquata, con zucchero o senza, col latte oppure no, ma bollente e tanta, una tazza piena alla volta, come nei film.
Per quanto riguarda le materie prime, nei giorni successivi a Montelupo arrivavano colonne di camion militari americani carichi di argilla e smalti per fare la ceramica.
Così i fratelli Bitossi lavorarono, fecero lavorare i loro operai, ne assunsero di nuovi e rimpinguarono un po' le casse di famiglia.
Una delle poche storie belle che si potevano raccontare della seconda guerra mondiale.
E insomma, Anna e Marcello stavano per sposarsi, e tutti erano contenti in casa, Aldo compreso.
Erano brava gente, grandi lavoratori, non si davano arie, anzi, erano quasi timidi, modesti, anche se poi erano gente importante

a Montelupo.
Marcello era un tipo magro, dal naso aquilino e la parlata nasale appunto, sempre elegante, coi capelli tirati indietro, lucidi di brillantina.
Con Aldo legò subito, si vedeva che quei due se la intendevano, parlavano di ceramica e lo facevano seri come due professionisti, ma poi parlavano anche d'altro e li sentivi scherzare e far battute.
Anna Londi e Marcello Bitossi si sposarono il 12 Ottobre del '46, ma non fu una gran festa visto che ai fratelli Bitossi era morta la mamma quattro mesi prima, mentre il padre Guido, il fondatore della Ditta, era morto nel '37.
Alla fine della cerimonia, quando molti se ne erano andati, lo sposo prese da una parte il suo nuovo cognato e gli disse una frase semplice e lapidaria.
Un voglio senti' ragioni Chiodo, te da domani tu lavori con me.

Capitolo 13 – Dai Bitossi

Perché la vita non è proprio lineare ma ha svolte improvvise, cambi repentini che un minuto prima non sapevi ma che quando accadono capisci che ti sta succedendo qualcosa di grosso.
Ora bisogna sapere che i quattro fratelli, ma principalmente Vittoriano e Marcello, fin da quando avevano ereditato l'azienda alla morte del padre si erano dati un gran da fare, e grazie alla lontananza della loro fabbrica da ponti e ferrovie, non avevano mai smesso di lavorare.
Anche prima della guerra, per esempio, intrattenevano rapporti proficui con clienti esteri, specie gli americani, perché fin dai primi del novecento a Firenze c'erano i "commissari agli acquisti" che sarebbero gli odierni *buying office*, perché l'artigianato italiano, specie quello fiorentino, ha sempre affascinato la cultura anglosassone, in particolare quella americana.
Poi ci fu la guerra e gli americani ovviamente sparirono, ma anche i tedeschi erano buoni clienti, e così a Montelupo si producevano ceramiche per clienti berlinesi o di Amburgo o di Hannover, invece che di New York o Philadelphia.
Insomma i fratelli Bitossi non si fermavano mai, erano decisi a far ceramica e non solo.
Infatti nel '46, proprio mentre Aldo entra a lavorare nella loro fabbrica di ceramica, loro aprono un colorificio.
Il Colorificio Ceramico Della Robbia produrrà argille smalti e colori per la ceramica.
E ci vedono giusto, perché in un Paese pieno di rovine e tutto da ricostruire ci sarà bisogno di molta edilizia, tante case piccole e grandi, palazzi e grattacieli, interi quartieri da rifare o da inventare, e milioni di metri quadrati di piastrelle per rivestire i bagni e le cucine e per pavimentare gli appartamenti, e ancora vasi e ciotole e cache-pot e portaombrelli e serviti di piatti da mettere nelle nuove dispense.

Era un mondo che si risvegliava quello del dopoguerra, un mondo pieno di voglia di rifarsi da tutte le sofferenze, riscattare le privazioni e costruire un modo di vivere migliore.
I Bitossi sapevano tutto questo, o almeno lo intuivano, e volevano essere tra i protagonisti di questa storia.
Anche Chiodo aveva delle idee in proposito, visti gli ultimi sei anni passati in guerra, di cui cinque in galera.
Voleva togliersi qualche sassolino dalle scarpe, riprendersi la vita che gli apparteneva, dedicarsi alla cosa che più gli piaceva, la ceramica.
C'era anche la famiglia, certo, e tutti quegli affetti ritrovati, e quelli nuovi, i nipoti, e i vecchi amici, il tutto visto sotto una luce nuova, che dà un valore diverso alle cose, lo sguardo di un reduce.
Ma non uno sguardo pessimista, anzi.
Un modo assetato di guardare il mondo, voglioso di sapere, conoscere, imparare.
Per lui, ricordiamocelo, il mondo era già piccolo.
Aveva passato cinque anni agli antipodi del pianeta, conosceva lingue usi e costumi nuovi, aveva imparato a misurarsi con problemi più grandi di lui, risolvendoli.
Aveva vinto una sua guerra personale, perdendo quella del suo Paese, nulla l'avrebbe più sconfitto.
Aveva fatto ceramica dove la terra era rossa e brulla, aveva cercato l'Arte nel dipingere ciotole vuote e baracche cadenti, ora era vicino ai suoi cari, a casa, nella culla del Rinascimento, il mondo era suo.
Aveva un arretrato culturale con l'Arte per esempio, e con l'aiuto degli amici pittori e ceramisti recuperò il gap, visitò tutte le mostre e i musei che poteva e lo si poteva trovare spesso in molte gallerie d'arte fiorentine.
In questo trovò subito un "compagno di viaggio" perfetto nel cognato Marcello.
Marcello era tra i fratelli quello che seguiva organizzativamente e commercialmente la fabbrica di ceramica, quindi era a stretto

contatto col cognato, e aveva anche lui una fortissima curiosità estetica, una "sete d'arte" che, con Aldo, fu facile togliersi.
Sì, a prescindere dalla parentela si trovarono amici, con la voglia di passare insieme anche le domeniche, non solo le giornate di lavoro.
Questo comunque non precluse a Chiodo una certa "gavetta" in fabbrica.
La "Cav. Guido Bitossi e Figli" era una macchina perfettamente funzionante, ben lubrificata, con le sue gerarchie e i suoi metodi di lavoro.
Facevano la ceramica classica montelupina, e l'avrebbero fatta ancora per un po', anche con Aldo.
Viene ufficialmente assunto il 20 Gennaio del '47, con la qualifica di "pittore".
Ne sarebbe uscito nel '76 andando in pensione come "impiegato tecnico di 2a categoria", ma continuando ad andare "in fabbrica" fino all'ultimo giorno.
In realtà non ne è uscito mai, e qualcuno pensa che sia ancora lì.
Insomma, Londi in questa nuova fabbrica ci entra piano, in punta di piedi, ma ha molta voglia di misurarsi, di provare a fare ceramica con una grammatica differente, nuova, adatta al mondo che sta nascendo intorno, alla vita diversa che si sta organizzando. Perché quando ti alzi la mattina devi annusare l'aria che tira e capire come va la stagione, così ti vestirai giusto e non patirai caldo o freddo.
In questo è stato anche l'ambiente esterno ad aiutarlo nel cambiamento.

Capitolo 14 – Gli americani

Avevano vinto gli Alleati Anglo Americani, per esempio, era un fatto importante.
Lui li conosceva bene, erano stati i suoi "nemici" e carcerieri per cinque anni, li aveva lasciati in amicizia e commozione, parlava perfettamente la loro lingua, era un uomo che non aveva studiato ma aveva letto moltissimo, aveva un linguaggio forbito, articolato, sapeva argomentare con arguzia ed intelligenza, con un vocabolario e una padronanza delle lingue (italiano e inglese) non comuni.
E poi era Aldo di Bastiano di Chiodo, il "mediatore".
Tutte le arti di suo padre, imparate nelle fiere di bestiame, nelle stalle e sulle aie dei contadini gli sarebbero servite con i clienti che sarebbero arrivati a comprare la ceramica dai Bitossi.
Un'altra cosa gli avrebbe fatto comodo, il suo essere curioso, permeabile agli stili e adattivo ai comportamenti umani, specie i nuovi.
E di nuovo in Italia c'era la cultura dei vincitori che arrivava da oltre l'oceano e voleva a tutti i costi (o almeno a costi ragionevoli) il nuovo "Made in Italy".
I Bitossi continuavano comunque la loro produzione classica, serviti floreali eccetera, e Aldo, anche se bravo ceramista, non era ancora in grado di "forzare" la produzione, semmai di cominciare ad integrarla con qualche idea.
Di grande utilità fu il colorificio, dal quale attingere campioni e al quale chiedere nuovi smalti o pigmenti o cristalline che permettessero alla fantasia e al gusto di esprimersi.
La responsabilità di sentirsi un ceramista completo non era nella capacità di disegnare come quando era dai Fanciullacci, ma di conoscere il processo completo, le tecniche, controllare tutte le varianti che compongono una forma, un disegno, una superficie.
In questo l'impegno fu completo, la dedizione massima, e non tardarono ad arrivare i risultati.

Ceramica e colorificio erano uno accanto all'altro e Aldo attraversava quel confine continuamente, tornando con piccole ciotole piene di polveri colorate che metteva sul suo banco, con un pezzetto di carta attaccato al bordo dove scriveva i suoi appunti.
E continuava a disegnare, così che in campionario cominciarono ad entrare forme bizzarre, ciotole e vasi e boccali che richiamavano gatti o uccelli strani, stilizzati, curiosi.
Intanto continuava a informarsi, leggeva riviste e giornali, ritagliava foto e articoli, e prendeva appunti su tutto.
Scriveva molto, salvo poi perdere i foglietti oppure farseli lavare dalla madre nelle tasche dei pantaloni.
Era un tipo concentrato ma comunque eclettico, sempre allegro ma anche ombroso, pronto alla battuta e alla litigata, quando ci voleva.
E sapeva dove voleva arrivare, aspettava solo l'occasione.
L'occasione furono i buyers stranieri, che negli anni cinquanta arrivavano in Italia a cercare cose interessanti a buon prezzo per i loro mercati.
Ecco, se fino a allora Londi aveva pedalato in salita, fu come trovarsi in pianura, anzi, fu come un tandem, dove il cliente pedalava dalla sua parte.
In Italia ancora non si era verificato, in Europa stentava a partire (forse nei Paesi del nord) ma principalmente negli Stati Uniti il dopoguerra innescò un fenomeno mentale e non solo di grande euforia.
Dopo lunghi anni di guerra aveva vinto la libertà, ma non solo quella politica, quella individuale, quella di pensiero, anche quella estetica.
Questa euforia doveva trasformarsi in qualcosa di visibile, tangibile, qualcosa che potevi toccare, vedere ovunque, qualcosa che ti stava dicendo che il mondo era cambiato.
Ci furono avanguardie letterarie architettoniche e artistiche in genere che fecero una svolta e volarono alte.

Ma ci voleva anche un cambiamento che non fosse di pochi, che coinvolgesse la gente comune, che fosse capito da tutti.
Nasceva la moderna società industriale, nasceva il consumismo, quell'idea di felicità che viene generata da uno stile di vita decente, medio, forse mediocre ma diffuso, massificato, capace di generare grandi numeri in termini economici ed estetici.
Questo voleva dire che in Italia gli americani non finanziarono soltanto la ricostruzione con il piano Marshall, ma le chiedevano di integrarsi alla loro visione, o meglio, di contribuire con le proprie idee e manufatti a questo cambiamento.
Era uno scambio, prima di parole e concetti, poi di merci e quattrini.
Londi, che aveva capito con la prigionia quanto fosse piccolo il mondo, non si spaventò, anzi, pedalò più forte in quella direzione.
E così sfruttò il fatto che stavano arrivando compratori stranieri per parlare direttamente con loro in inglese.
E non solo capiva la loro lingua, ma anche le loro esigenze.
E non solo capiva le loro esigenze, ma sapeva tradurle in forme e colori, disegni e textures, ovvero in prodotti vendibili, esportabili, comprabili nelle vetrine dei negozi importanti, che stessero bene in casa di un tedesco o un americano o un giapponese.
Prodotti che dicevano a chi li guardava che il mondo era cambiato, che aveva vinto la libertà, ed eri libero di comprartela per pochi dollari.
Aldo si era preparato bene per decenni, a cercare il bello, studiarlo, intuirlo, capirlo, scovarlo anche nei posti più brutti, cercare di riprodurlo, fare mille sbagli e imparare, parlare e discutere con migliaia di persone, intrattenere rapporti con centinaia di amici e ora sapeva fare il suo mestiere.
Era un ceramista che dava risposte alle domande della gente.
Risposte di ceramica appunto.
Partecipò nel '48 all'Esposizione Universale dei Prigionieri di Guerra, organizzata dalla Croce Rossa a Ginevra, e vi spedì i

quadri e acquerelli e schizzi che aveva fatto da prigioniero.

E poi continuava a dipingere, e certe amicizie si rafforzavano, anche con i vecchi compagni di lavoro della Fanciullacci come Staderini e Serafini, e ancor di più con Bruno Bagnoli, quello del tentato viaggio a Parigi.

Con Bagnoli organizza nel '50 una mostra collettiva a Montelupo, dove porta molti quadri e anche ceramiche.

Nel dicembre di quell'anno con Bruno riesce a compiere anche il famoso viaggio a Parigi che avevano fallito tanti anni prima.

L'Accademia di Belle Arti di Firenze organizza quella gita e Bruno, che continuava a frequentarla, invita Aldo ad andarci.

Partirono in molti, tutti pittori, tra loro anche Scatizzi, e Libertario Bertini che non dipingeva ma era amico di tutti.

Con Libertario Aldo era molto amico, anche se politicamente erano differenti.

Si erano sempre rispettati, e quando durante il fascismo Bertini per le sue idee politiche (con quel nome non poteva averne altre) fu mandato al confino, l'unica persona che lo accompagnò alla stazione fu il giovane Londi.

Non amava certo il comunismo ma aveva imparato ad odiare il fascismo, e voleva bene a Libertario.

Insomma, era la fine di quell'infausto periodo, c'era ancora tanto da fare per ricostruire il mondo e Montelupo voleva fare la sua parte.

Voglia di dimenticare il passato, di intraprendere una vita nuova fatta di grandi speranze e progetti, di inventare un uomo nuovo, cresciuto, affrancato dalle brutture, di costruire una civiltà che contenesse il benessere e anche i simboli che questo nuovo mondo dovevano rappresentare.

C'era voglia di ridere e stare bene, di lavorare e inventare forme nuove, più moderne, dove arte e industria si fondessero per fabbricare oggetti che avrebbero arredato le nuove case e palazzine e quartieri e grattacieli abitati dalla gente degli anni cinquanta.

Insomma Chiodo si dava da fare, vedeva tutte le mostre possibili, frequentava le gallerie e veniva in contatto con molti pittori, anche famosi come Pietro Annigoni e Ottone Rosai, poi però tornava a casa dalla famiglia, e in fabbrica a fare il ceramista.
Dalle otto a mezzogiorno e dal tocco e mezzo fino a tardi, molto tardi.

Capitolo 15 – Aldo mette su famiglia

Con tutto questo da fare, senza contare gli impegni con la numerosissima famiglia, dove Aldo ormai uomo aveva assunto un ruolo di riferimento, sembra quasi che non ci sia il tempo per i sentimenti.
Non si sa niente di corteggiamenti e amori giovanili, pur essendo un bell'uomo Londi era anche una persona estremamente seria su certi argomenti, molto legata alla famiglia e con un senso della discrezione estremamente sviluppato, e nonostante a Montelupo la *vox populi* fosse uno dei giornali più diffusi, nulla si sa dei suoi primi approcci con l'altro sesso.
Molti suoi amici erano già sposati, avevano figli, insomma Chiodo doveva metter su famiglia.
Anche la sua conoscenza con Iolanda Lelli non ha una data precisa, si sa che i Lelli sono una vecchia famiglia montelupina, anch'essa numerosa, che prima della guerra abitava a Firenze in via Paoletti, che lavoravano nel commercio della maglieria e che la madre Emma aveva un negozio di modista ai piedi del ponte, nel centro del paese.
Modista era quella che al tempo faceva i cappelli e le velette e cose del genere, roba per le signore, da indossare la domenica.
Sicuramente le due famiglie erano conoscenti, specie durante la guerra, quando i Lelli scapparono da Firenze bombardata e abitarono da sfollati a Poggio alle Donne, che era una collinetta accanto a L'Erta, che dominava Montelupo dalla parte opposta del Castello.
I Lelli erano padre madre due fratelli e tre sorelle molto belle.
E poi anche l'educazione era comune, rigida, cattolica osservante, rigorosa e con un senso del lavoro dell'onestà e della morale a dir poco rigidi.
Insomma, dopo un breve fidanzamento del quale non si hanno tracce, Aldo e Iolanda si sposano il 1° Ottobre 1951, e vanno ad abitare in centro, in Corso Garibaldi, che è quella via che dal

ponte sulla Pesa va verso Samminiatello, e che allora coincideva con la Statale 67 quindi era trafficata da bici e carretti, auto e camion.

Erano in affitto in un appartamentino all'ultimo piano, sopra la drogheria di Aldo Viviani e sua moglie Anna, che poi era la sorella più grande di Iolanda.

Sotto di loro abitava il geometra Marco Marconcini, appena arrivato dal pisano con la moglie, anche loro novelli sposi e squattrinati.

Sotto ancora casa Viviani e al piano terra la bottega dei cognati, caffè, zucchero, ombrelli, cappelli, guanti, sale, pepe, uvetta, spezie e droghe varie.

Nessuno aveva la macchina, anche il Viviani andava in treno a Genova o Livorno dai grossisti a comprare le cose per la bottega.

C'era molto da fare a Montelupo, ma nessuno si tirava indietro, tutte le mattine il Viviani tirava su la saracinesca, Marconcini stendeva i suoi disegni sul tavolo e il Londi partiva per andare in fabbrica.

E in fabbrica stava diventando qualcuno, nel senso che in campionario c'erano sempre più pezzi suoi, e si vendevano anche bene.

Partecipava anche a mostre e campionarie, come la Mostra dell'Artigianato di Firenze nel '52 '53 e '54, e poi Faenza, Vicenza, Sesto Fiorentino, Livorno.

Capitolo 16 – Il designer e l'industria

Forse non era chiara ancora la funzione del designer, ma era il tempo nel quale la ceramica cercava di industrializzarsi, meccanizzarsi, costruire oggetti che potessero essere fatti in serie, da maestranze semplici, senza particolari doti ceramiche o pittoriche.
Questo voleva dire fare pezzi facili, con pochi interventi manuali, possibilmente fatti a stampo e colorati a colo, ovvero inzuppati nel colore.
Oppure fare pezzi dove il disegno era graffito, primitivo, elementare e le campiture erano riempite con pennelli grossolani, quasi come gli album da colorare dei bambini.
Non era facile, il brutto era dietro l'angolo, bastava niente e il tutto sembrava rozzo, grezzo, banale quindi invendibile.
Avevi da fare a pugni con i maestri della raffaellesca, quelli che con un pennello finissimo facevano *gli occhi alle pulci*, che guadagnavano bene e facevano i pezzi più costosi.
Ma ormai il mondo industriale andava affermandosi, a scapito del vecchio mondo rurale e anche di quello artigiano.
I contadini volevano smetterla con la terra, era un lavoro troppo duro, in balìa delle stagioni, e poi abitavano quelle grandi coloniche senza riscaldamento, dove per lavarsi la mattina dovevi rompere il ghiaccio nel mastello e se la stagione era andata male si mangiava zuppa d'erbe di campo, fagioli e cipolle.
Intere famiglie abbandonavano i campi e le case di campagna per venire nei paesi, dove l'industria cercava manodopera a basso costo.
Abitavano le case popolari, o quelle più malmesse, ma avevano una qualche forma di riscaldamento e l'acqua del comune era lì fuori, in piazza, da prendere con la mezzina e portarla in casa e non c'era il rischio che il pozzo si seccasse d'estate.
E poi la paga anche se bassa era fissa, i figlioli andavano a scuola

senza fare tanti chilometri e il sabato mattina se si avevano due lire si andava al mercato a comprare frutta e verdura e se andava bene una mezza gallina per farci il brodo.
Frutta verdura e galline le vendevano i contadini rimasti.
Bene, sapendo che c'era questa manodopera a basso costo, della quale avevi bisogno per incrementare la produzione e soddisfare la richiesta dei mercati, come fare di un contadino che non aveva mai fatto ceramica un ceramista in poco tempo?
Non era un problema da poco, fare ceramica bella e vendibile senza usare maestri pittori o fior di tornianti.
In questo lo aiuta il suo enorme senso pratico.
Conosce le argille e i colori, sa tutto di trattamenti e cotture, e quel che non sa lo sperimenta, lo prova, lo impara e se lo appunta nelle decine di agende e migliaia di foglietti volanti che poi sa leggere solo lui.
Ma crea forme semplici e moderne, molte fattibili con stampi di gesso, e textures e rivestimenti rustici, quasi primitivi, ma semplici da realizzare, con graffititi e campiture quasi infantili ma dal grande effetto immaginifico.
Si inventano stampini, rotelline, strumenti più o meno appuntiti per segnare, incidere, imprimere decorazioni semplici ma potenti, grafiche, moderne.
In questo modo, con maestranze non tutte di altissimo livello si riesce a far ceramica di notevole impatto estetico, con un linguaggio formale nuovo, che oggi si chiamerebbe design.
Ma lui non fa ceramica per fare "arte", lui la ceramica la vuole fare bella e vendibile.
Il vero riconoscimento non è solo la partecipazione ad una fiera o ad una mostra, il premio è l'ordine, il cliente contento che ti dice che la tua roba va via come il pane, tornare a casa contento perché le cose vanno bene.
Fin da piccolo Aldo non distingue i "reparti" della vita, non c'è famiglia e vita privata da una parte e lavoro dall'altra, non c'è separazione tra arte e artigianato, tra ricerca e produzione, tra

prototipo e mercato.
Lui tende ad unire, raggruppare, rompere i confini, distruggere i muri che separano, per esempio, la clientela dall'amicizia o il lavoro dal sentimento.
Così si ritrova la domenica ad andar per mostre col suo amico/cognato Marcello Bitossi oppure col pittore o col torniante col quale lavora sei giorni su sette dieci ore al giorno.
Oppure succedeva di discutere e litigare sul prezzo e sulle varianti e sull'ordine con un cliente fino alle otto di sera, e poi invitarlo a cena a casa sua.
Londi non cercava solo il consenso, il business, il tornaconto, voleva il rapporto umano, la battuta allegra, lo scambio vero, non codificato, fino all'amicizia.
E l'otteneva, quasi sempre, da subordinati e superiori, da clienti e fornitori.
Forse è questo che gli ha fatto vincere molte battaglie, insieme ad una testa decisamente dura ed anche a un carattere che tirava fuori di rado, ma chi l'ha subìto può testimoniare come ferreo, intransigente, duro all'inverosimile.
Se hai delle idee devi saperle vendere e poi anche saperle difendere.
E di idee lui ne aveva, e poi arrivavano anche da fuori, specie da oltre oceano.

Capitolo 17 – Irving Richards

Siamo nel "53, a Firenze arriva mister Irving Richards, newyorkese, nato il 18 maggio del 1907 e dal 1930 titolare della Richard Morgenthau & Co. che poi sarebbe diventata Raymor, una società di importazione e distribuzione americana.
Ma, come succede a volte nella testa di qualcuno, in quella di Richards si era sviluppata un'idea.
Non si deve solo cercare il bello per poi venderlo, ma si devono sviluppare conoscenze relazioni e rapporti così forti con le persone che poi il bello lo chiedi, lo proponi, lo suggerisci e la persona che hai davanti, se è quella giusta, ti darà una risposta così forte, un prodotto così vincente che poi dovrai solo portarlo in America e farlo vedere nelle vetrine dei negozi, la gente lo comprerà e tu diventerai ricco.
Era un'idea un po' complicata ma Irving Richards l'aveva già sperimentata molti anni prima col designer americano Russel Wright e con tanti altri.
Perché lui era un'antenna, captava il gusto, sentiva l'evoluzione del modo di vivere e alla fine prevedeva quali forme e colori e oggetti sarebbero entrati più facilmente nelle case americane, così che alla fine negli States Raymor era sinonimo di bellezza, buon gusto e design, non a caso l'etichetta gialla che distingueva le sue cose recitava: *Raymor modern in the tradition of good taste*.
Insomma Richards viene a Montelupo e gira un po' per le fabbriche, ma non è uno che guarda e compra, è uno che cerca una partnership forte, una collaborazione solida che produca forme e colori che lui "sente" necessari per il mercato americano.
Entra dai Bitossi e ci trova Aldo Londi.
I due parlano la stessa lingua.
Non è solo l'inglese, che comunque aiuta i due ad intendersi, ma quel modo di osservare le cose intorno che stanno cambiando, intuirne la direzione.
I due parlano fitto, e ridono alle battute, e si studiano.

Richards tira fuori dalla borsa che si porta sempre dietro delle pagine strappate da certe riviste americane, articoli con fotografie, tovaglioli colorati, li fa vedere a Londi, che osserva e commenta, poi prende un blocco e mentre parla ci disegna su qualcosa, uno schizzo, una forma.
Richards guarda lo schizzo, alza gli occhi verso Londi e sorride.
How many pieces Mr. Richards?
Forse non era proprio così semplice, ma la sintesi è questa.
Perché all'inizio degli anni '50 il lavoro era così, gli ordini si facevano allegando pezzi di carta con disegni e riferimenti di colore, perché il mondo aveva bisogno di idee, era assetato di nuove forme, bisognava inventare una bellezza mai vista, e chi aveva questa sete, questo bisogno, si industriava in tutti i modi possibili per trovare oggetti che significassero questa vita nuova che risorge dalle macerie della guerra.
Era una forma di rivincita verso la barbarie, e Aldo con la sua curiosità, la capacità, la conoscenza e l'estro che sprigionava nel suo lavoro era la personificazione di questa vendetta, della rivalsa della vita sulla morte, della pace sulla guerra.
A questo mondo non si inventa nulla diceva sempre, poi però dalla sua matita uscivano cose diverse, mai viste, originali.
Certo, le sue cose avevano un che di primitivo, arcaico, si rifacevano anche al classico o all'ancestrale.
Ma c'era una rudezza, una semplicità, un'arte a levare che li rendeva fruibili e appetibili a tutti.
Ecco, forse il segreto era togliere dal progetto le cose complicate, lasciarlo non abbozzato ma ruvido, arrivare alla struttura essenziale, pura e semplice.
Pura da capire, semplice da fare e bella da vedere.
Perché in fabbrica arrivavano continuamente maestranze nuove, i famosi contadini che abbandonavano le campagne, e se vuoi che si guadagnino lo stipendio ne devi fare velocemente dei ceramisti.
Il segreto era tutto lì, acqua aria terra e fuoco, roba che costa poco, e fare cose belle da vedere e semplici da fare, da produrre a

migliaia e vendere a poco prezzo.
A suo modo a Montelupo si faceva Industrial Design.

Capitolo 18 – Un paese che cambia

E anche Montelupo cambiava.
Si costruivano le case popolari sulla Pesa, e anche il centro stava cambiando, ricostruito, riabitato, rinvigorito da decine di botteghe e molti bar.
Era una fase nuova, dove anche senza Internet e i telefonini la gente si scrollava di dosso un certo provincialismo e prendeva coscienza del mondo nuovo che si stava sviluppando, anche grazie alle televisioni che nei bar radunavano folle serali.
La ceramica a Montelupo aveva cominciato ad essere esportata in quantità, importando prima di tutto quattrini, il che non dava noia ad una economia piuttosto disastrata e arretrata, ma anche gusti e consuetudini lontane, esotiche ai più, ma che avrebbero "educato" la sensibilità estetica di un paese.
Nasceva una nuova borghesia benestante, colta, che mandava i figli nelle università fiorentine e pisane e costruiva belle case, arredate con gusto e costellate dai prodotti "Made in Montelupo" ma anche d'importazione, oggetti e mobili che rappresentavano un nuovo modo di vivere, specie certe cose modernissime scandinave che erano rivoluzionarie per Montelupo.
Era un orgoglio diffuso che contagiava anche il semplice operaio, che vedeva il frutto del suo lavoro di ieri imballato oggi in casse in partenza per Düsseldorf, Losanna, New York, Helsinki, Toronto.
Tutto questo non era solo rose e fiori, e non era facile.
Si lavorava molto, anche dieci o dodici ore il giorno, spesso il sabato e a volte anche la domenica, e vedevi molto spesso uomini in bicicletta con cassette da frutta legate dietro, oppure carretti pieni di piccoli pezzi di ceramica da rifinire a casa e portare a cuocere il giorno dopo.
Nei garage e nei fondi vedevi le donne che lavoravano anche di notte a fare manici e altri pezzi, pagati a cottimo e in nero ma necessari all'economia familiare prima di tutto, e anche a quella delle fabbriche.

C'era molto da fare a Montelupo, e tutti lo facevano.
Spesso la domenica mattina in fabbrica dai Bitossi si vedeva il Londi che andava all'uscita del forno a spinta a vedere come erano venuti certi suoi esperimenti.
Era un rito magico, una liturgia mattutina che, grazie al colorificio e alla sua vicinanza con i "chimici" ai quali chiedeva di preparare smalti e cristalline sempre differenti, lo vedeva con la cappa bianca accanto al fornaciaio di turno a cercare di scrutare alla luce della finestra più vicina (i forni sono posti bui, illuminati a malapena dai neon) la resa del colore, la sfumatura, la trasparenza, la penetrazione dello smalto nel graffito.
A volte erano moccoli e arrabbiature, altre lo vedevi andar via contento con la sua prova in mano e l'immancabile sigaretta in bocca.

Capitolo 19 – La vita fuori dalla fabbrica

Poi tornava a casa, mangiava con la famiglia e partiva per Firenze, dagli amici galleristi.
La Galleria Pananti, la Santa Croce, i posti frequentati dai pittori.
Perché lui era anche un pittore.
Non aveva mai smesso, era il suo hobby, ma era anche qualcosa di più.
Intanto era il suo modo di rilassarsi, di staccare il cervello, di spurgare le tossine che comunque un lavoro impegnativo e di responsabilità gli procuravano.
E poi per lui era un gioco, ma un gioco serio.
Si è sempre considerato un dilettante, non ha mai venduto un quadro, quando i suoi amici del Ghibellino di Empoli fecero una collettiva di beneficenza lui portò un quadro al quale mise un prezzo esorbitante.
Era il suo modo di riportarlo a casa, e forse le diecimila lire nella cassetta delle offerte le mise lo stesso.
Era generoso, non certo attaccato ai quattrini, ma sicuramente geloso delle sue cose.
Pur essendo un bravo pittore non si è mai cimentato o misurato o messo sul mercato dell'arte, lo faceva solo per sé.
Al massimo regalava un quadro ad un nipote il giorno delle nozze, con tanto di dedica e confezione, ma si può star certi che staccarsi da quella sua opera gli costava molto.
Insomma, la pittura era la sua passione ma non il suo lavoro.
Il suo lavoro era la ceramica, con quella si esprimeva ai livelli più alti, e non solo in fabbrica.
Il signor Canneri, proprietario del Cinema Teatro Risorti, gli chiede un piacere.
Deve restaurare lo stabile e vorrebbe che Aldo pensasse ad un rivestimento per la colonna centrale posta all'ingresso accanto alla biglietteria.

Lui fa un bassorilievo in ceramica, pieno di maschere e strumenti musicali, un'allegoria dello spettacolo come la intende lui, coloratissima e allegra, un gioco di proporzioni e sfumature molto bello.
E' una roba enorme, larga circa un metro e alta forse due e mezzo, e anche se è quasi bidimensionale sembra che le cose escano fuori e vadano incontro allo spettatore.
Quella colonna rappresentava l'inventiva, l'entusiasmo e la voglia di vivere di Aldo, di Montelupo e del Paese in quei tempi.
Un altro bassorilievo con una natura morta colorata con le fritte, ma più piccolo, lo regala ad Irving Richards nel '54.
Questo è il suo modo creativo di essere amico, di riconoscere valore a chi gli sta intorno, di consolidare rapporti e fare anche esperimenti.
Perché le fritte, o cristalline, sono una specie di vetri colorati che servono a dare la lucentezza alle ceramiche, ma se versati in maniera massiccia su una superficie piana orizzontale, come un bassorilievo oppure un piatto o anche un portacenere, in cottura si fondono formando uno strato trasparente spesso, un laghetto poco profondo che fa vedere il colore o il disegno del fondo e che, a seconda dei materiali e delle temperature può rimanere intero oppure incrinarsi con un effetto craquelé molto bello.

Capitolo 20 – Arriva Ettore Sottsass

Insomma è un periodo fertilissimo, pieno di esperimenti e invenzioni e anche di soddisfazioni.
Con Richards le cose vanno bene, lui porta a Montelupo foto e articoli, tovaglie e passamanerie, libri e riviste sul costume americano, ne discute con Londi e da qui nascono molte serie che faranno la storia delle Ceramiche Bitossi nel mondo, fino ad oggi.
Ma Richards ha anche il pallino dei designers, cerca sempre nuovi talenti, non come un mecenate ma come un vero uomo d'affari che capisce che il mondo chiede nuovi stili nell'abitare, e pagherà profumatamente chi gli offrirà questi modelli.
Sente parlare di un certo Ettore Sottsass, un giovane architetto milanese di origini austriache che non ha ancora trovato la sua strada precisa, ma dai cui tentativi si evince una forte personalità.
Lo incontra, ci parla, lo convince a provare e un giorno lo porta a Montelupo, dai Bitossi.
Era il '55, Aldo aveva 44 anni, Ettore 38, erano entrambi uomini maturi, e non solo.
Il primo professionalmente formato, un pragmatico e creativo dirigente in una fabbrica in piena espansione, il secondo un artista puro, ignaro della ceramica ma alla ricerca di un linguaggio, ancora indeciso sul da farsi ma molto carico e desideroso di fare.
Maturi e non solo, e forse questo è il meccanismo che li ha fatti incontrare.
Avevano entrambi una curiosità infantile, un senso creativo della vita, una voglia di giocare con le materie e con le emozioni, con le persone e con le cose, con gli occhi e con le mani.
Sì, due bambini contenuti in due uomini adulti, già esperti e "scafati" per quanto riguarda le esperienze della vita (entrambi avevano fatto la guerra ed erano stati prigionieri) ma nei quali albergava ancora una gran voglia di sperimentare il mondo, cercare di cambiarlo, di provocarlo con forme e colori nuovi e

vedere l'effetto che fa.
Ma anche due persone fornite di una formidabile cultura estetica, una profonda conoscenza della Storia dell'Arte, una non indifferente capacità di visione formale.
Si sono fidati, l'uno dell'altro, come fanno i bambini nei giochi, e ha funzionato.
Forse all'inizio erano molte parole, perché entrambi erano bravi a comunicare, a scambiare intenzioni ed emozioni, senza paure o nascondigli verbali.
Forse il rispetto, che tra loro c'è sempre stato fin dall'inizio, perché Aldo riconosceva in Sottsass una grande capacità innocente, una grande voglia di capire e Ettore sapeva che con Londi la ceramica non avrebbe avuto più segreti per lui, qualsiasi cosa, se era possibile farla, sarebbe stata fatta.
Poi erano entrambi bravi nel disegno, che è il più bel linguaggio che due creativi possano usare per lavorare insieme.
Progetti, schizzi, bozze, accostamenti cromatici, sezioni, appunti, i due producevano prima di tutto idee su carta, progetti più o meno precisi che poi sarebbero cambiati in corso d'opera.
Sottsass inizialmente si meravigliava di come un colore dato "crudo" su un vaso fosse completamente diverso da quello che poi usciva dal forno, Londi sicuramente non nascondeva la meraviglia davanti a certe proposte nuove, ardite, inimmaginabili fino a allora.
Entrambi si riflettevano nell'innocenza, nella voglia e nelle capacità specifiche dell'altro.
Insomma, nasce un'amicizia tra due persone molto distanti, che si daranno sempre del lei, per tutta la vita, e si vorranno molto bene, per tutta la vita.
Il piano di Irving Richards riesce, ma solo a metà.
Aveva visto giusto, Sottsass sarebbe diventato un grande designer, anche nella ceramica, ma non esattamente come avrebbe voluto lui.
Londi forma un pool, un gruppo di lavoro scelto, un torniante ed

un pittore, di quelli bravi, disposti a far prove ed esperimenti con loro.
I quattro, Ettore Sottsass, Aldo Londi, Aurelio Giacomelli e Ugo Calonaci, si trovano a lavorare il sabato fino a tardi e anche la domenica, e quello sarà per anni il team che sfornerà le ceramiche di Bitossi targate Ettore Sottsass Jr.
Tutto questo sotto la benevola benedizione dei fratelli Bitossi che, non ci dimentichiamo, pagavano gli smalti e le fritte, la creta e la cottura nei forni, e anche gli straordinari a Ugo e Aurelio.
Se tutto quel provare non fosse arrivato a qualcosa di concreto, bello e vendibile avrebbero buttato via un bel po' di quattrini, e Aldo avrebbe perso molti punti in graduatoria.

Capitolo 21 – La casa nuova e la famiglia

Siamo a metà degli anni cinquanta, Montelupo è in piena espansione, le fabbriche si ingrandiscono, assumono, investono e ci vogliono nuove case, nuovi quartieri, nuove lottizzazioni.
Una di queste è lungo la Via Nuova, quella per andare verso La Ginestra, tra la Pesa e quella collina strana e ripida che chiamano "Le Grotte".
Sono campi e vigne un po' scoscesi, bisogna saperci murare ma il prezzo è buono, Aldo si butta.
Compra mille metri di vigna, terra edificabile sulla quale sogna di costruirci la sua casa.
Sul banchetto dove lavora, oltre ai mille vasetti dei colori e al barattolone dei pennelli c'è la zona dei fogli.
Appunti, disegni, bozze e schizzi, numeri di telefono e chi più ne ha più ne metta.
Un giorno arriva Sottsass e lo trova con uno di questi foglietti, intento a certe correzioni.
Sulla carta c'era una casetta, con gli alberi davanti e la veranda per entrare, un disegno semplice, un po' intimo, sentimentale.
Immaginiamoci la conversazione:
- *Buongiorno Londi, che sta disegnando?*
- *Buongiorno architetto, niente, sto provando a disegnare casa mia. Sa, ho comprato una presella di terra fuori paese e vorrei farci casa.*
- *Le dispiacerebbe farmi vedere il terreno? Sa, se permette potrei darle qualche suggerimento, poi se non le piace fa lo stesso.*
- *Sarei onorato architetto, se le va domani all'ora di pranzo ci facciamo un salto e mi dice cosa ne pensa.*
Videro la terra, con le viti e gli alberi che reggevano i filari, e decisero che quei pioppi dovevano rimanere lì, a fare ombra d'estate, e che anche le viti avrebbero dovuto continuare a fare l'uva per il vino in autunno.
Ancora Ettore non era l'architetto famoso che sarebbe diventato, ma Aldo sapeva che il suo amico era bravissimo, un genio, e gli

avrebbe disegnato la casa che aveva sognato, nella quale rifugiarsi, e dipingere, e stare in famiglia anche se ancora non aveva figli, e con gli amici e i parenti che erano una moltitudine, anzi due (i Londi e i Lelli).

Fu così che un giorno venne fuori un disegno, un disegno semplice ma preciso, con le misure degli spazi e con le indicazioni dei materiali, dal legno alla pietra, dal cemento armato della struttura ai mattoni dei tamponamenti.

Forse non lo fece davanti all'architetto, ma siamo certi che Aldo e Iolanda, nel loro appartamentino in affitto in centro, piansero davanti al disegno della casa più bella che avessero mai potuto immaginare.

Chiaramente erano solo dei disegni, andavano sviluppati in tavole e presentati in comune, e per questo venne coinvolto il vicino di pianerottolo, il geometra Marco Marconcini, che si prese la briga della direzione dei lavori, e fu incaricato della costruzione della casa Raffaello Gabbrielli detto *Guitto*, il padre di Piero, che poi era il cognato di Aldo, avendo sposato Silvana Lelli, la sorella più giovane di Iolanda.

La casa era grande e molto bella, chiaramente la coppia non aveva molti soldi e fu costruita in economia, e pagata con molte cambiali, che allora a Montelupo chiamavano "farfalle" ed erano la vera moneta corrente.

Non passava domenica che i due sposi non andassero a vedere i progressi, a scegliere tra le "pillore" di Pesa le pietre giuste per i muri, a mettere da parte legni e mattoni rotti.

Intanto Iolanda rimase incinta, ed era felice perché voleva molti bambini, e anche Aldo ne fu entusiasta.

Venivano entrambi da famiglie numerose, si stavano facendo una casa grande, dovevano pensare a riempirla di bambini.

Purtroppo poi Iolanda perse Ilaria, (era una femmina) per il fatto che lei era RH negativo mentre Aldo era RH positivo, e al tempo questa cosa metteva in pericolo puerpera e nascituro.

Non si perdettero d'animo, poco tempo dopo aspettavano di

nuovo un bambino.
Anche stavolta le cose andarono male, Marco nacque morto, per lo stesso problema.
Possiamo solo immaginarci il dolore, la tristezza e la disperazione che colpirono Iolanda ed Aldo, che continuavano a veder nascere nipoti da ogni parte delle loro rispettive e prolifiche famiglie senza riuscire ad avere un figlio.
Piero e Silvana, che abitavano in via della Chiesa a cinquanta metri da loro, li andavano a trovare con la piccola Lina, Anna e Aldo che abitavano sotto di loro avevano Vincenzo e Maria Grazia, e poi i Bitossi con Guido Genny Maria e Monica, e i Masoni con Pietro Giovanni Paolo e Laura, e poi Alfio con Mariella e Giuseppe e Aroldo con Silva e Andrea, e ancora altri, fratelli e sorelle, tutti con prole.
Dopo la guerra quello fu il periodo più nero.
Il progetto di vita andava avanti, il lavoro andava bene, i soldi non erano molti ma bastavano a far fronte agli impegni, mancava solo di dare uno scopo a tutto questo gran lavoro che la vita ci chiede, mancava un figlio, anzi, ne mancavano molti, come avrebbero voluto.
Ma non si arresero, parlarono col dottor Granata e decisero di rischiare nuovamente.
E fu così che nel Maggio del '57 nacque Luca, a Firenze, per parto cesareo, che allora non era una cosa semplice da fare.
Quando Iolanda vide il bambino, che era vivo ma blu per le problematiche del parto, disse che era brutto.
La madre, Emma Lelli, donna di carattere (quasi più della figlia) non esitò un attimo a tirarle un manrovescio così forte da farle uscire il sangue dal labbro.
Luca passò la prima settimana in un'incubatrice, al Meyer di Firenze, poi, ristabilite le normali condizioni, madre e figlio (e nonna) tornarono a casa.
Ecco, per fare un esempio, il giorno dopo il lieto evento partì un telegramma da New York, che dava il benvenuto al figlio di Aldo

e Iolanda.
Era di Gladys e Cesar Goodfriend, due importatori ebrei americani che si servivano da Bitossi.
Ne arrivò uno da Milano, firmato Ettore Sottsass Jr. e Fernanda Pivano.
No, con Londi non si era solo clienti, molti erano davvero amici di famiglia, gente da invitare a casa, passarci il Natale e fare insieme le stesse cose che faresti con un parente.
Pochi mesi dopo, nell'autunno di quell'anno, Raffaello "Guitto" Gabbrielli (che da allora venne chiamato "Nonno Guitto") consegnò loro la casa in via Galilei, e ci tornarono in tre, ma non dovettero aspettare molto per essere in quattro.
Dopo poco più di un anno nacque Marco, era il giorno di Natale del 1958, e anche lui per parto cesareo a Firenze.
Iolanda ne avrebbe voluti altri, il dottor Granata la sconsigliò vivamente, era già stata molto fortunata, basta parti o avrebbe messo a rischio la sua salute e quella dei nascituri.
Dovettero accontentarsi di due figli, e se li fecero bastare.
Aldo era al settimo cielo, una bella casa, una moglie bellissima (e di carattere forte almeno quanto lui) e due bambini.
La casa aveva anche il riscaldamento, che negli anni cinquanta non era una cosa scontata, con una grossa stufa a carbone o legna che andava caricata per poi togliere la cenere, e una caldaia che scaldava l'acqua per i termosifoni che erano dappertutto.
La recinzione era un po' approssimativa, una specie di rete da polli, e anche il cancello era una cosa di fortuna, fatto con legni di segheria e la solita rete della recinzione, ma il resto c'era, un grande campo davanti dal quale togliere i sassi per farlo diventare un giardino, e poi andare in Pesa a cercare i massi con la carriola, le "pillore" e che servivano a delimitare la strada d'accesso circondata da quelle che un giorno sarebbero diventate aiuole.
Sulla sinistra del cancello, in mezzo a due alberi, Aldo ci volle due cipressi, uno dei quali lo piantò suo padre Sebastiano, non molto tempo prima di morire.

Quella casa appena nata cominciava a caricarsi di significati.
Amicizia, famiglia, creatività, futuro, bellezza, progetto, speranza, sentimento.
Per i primi anni Londi coltivò anche le viti, vendemmiò e tentò di fare il vino, ma nessuno assaggiò mai il risultato di quel tentativo, forse era troppo sperimentale.
Sottsass comunque era stato un genio, anche allora che non era ancora un architetto famoso, fece un vestito su misura perfetto per un uomo che conosceva intimamente.
Così nacque casa Londi, una casa bassa, ad un piano, con il frontespizio rialzato e diviso in due parti, a sinistra una grande veranda con una struttura in cemento per poterci far crescere un lillà e farci l'ombra per starci d'estate, sulla destra una enorme parete in legno e vetro, che era sospesa in aria perché sotto andava fatto il garage ma non c'erano i soldi, così che quella meravigliosa parete in legno finiva con una porta finestra che si apriva sul vuoto.
Dentro gli spazi erano tutti collegati, ingresso tinello soggiorno e anche la cucina facevano parte di un circuito funzionale dove cucinare, mangiare, parlare, fumare (allora fumavano quasi tutti), insomma stare insieme.
E la luce, con quelle grandi vetrate esposte a sud, inondava tutto, tanto che a primavera, con la porta e le finestre aperte, sembrava di stare fuori e la casa e la veranda (con successiva terrazza sopra il garage) e il giardino sembravano un ambiente unico dove chi era dentro si sentiva fuori e viceversa.
Era davvero un bell'esempio di architettura organica, una casa in contatto con la terra, che avvolge, protegge chi la abita, ma lo valorizza e lo libera anche.
C'erano bellissime pareti in pietra e tante pareti bianche che in poco tempo si sarebbero riempite di quadri.

Capitolo 22 – I primi viaggi all'estero e altre storie

Intanto il lavoro a Montelupo e dai Bitossi andava avanti come un treno.
O come un aereo, se si vuole, perché allora si cominciava a volare, da Roma o da Milano, verso le principali capitali europee e mondiali.
Aldo cominciò a viaggiare, andava con Marcello o Vittoriano a trovare i clienti in nord Europa e anche negli States, e con l'occasione visitava grandi mostre e musei, incontrava altri ceramisti, specie svedesi e finlandesi, e tornava sempre carico di cataloghi e libri, ceramiche ed oggetti, lampade e anche giocattoli per i figli.
Adesso aveva una casa grande da riempire delle sue cose, un posto dove riconoscersi e ricevere gli amici, come Sottsass e sua moglie, Fernanda Pivano, la famosa scrittrice e traduttrice, oppure come i coniugi Goodfriend, col figlio Luigi (nome volutamente italiano).
Luigi Goodfriend sarebbe diventato un famoso chirurgo, primario in una clinica a Palo Alto in California dove qualche anno dopo, tramite Roberto Olivetti, Sottsass si ricoverò quando ne ebbe bisogno per una grave malattia.
Sì, il mondo è piccolo dice il proverbio, e il mondo di Aldo Londi cominciava a girare intorno a lui, alla fabbrica dei Bitossi e alla sua casa.
Perché non faceva differenza tra vita pubblica e privata, casa e lavoro, affari e amicizia, arte e famiglia, e con quel suo modo di intendere la vita riusciva a viverla come voleva, intensa, appagante e coinvolgente, facendovi partecipare tutti coloro che gli stavano vicini.
La fabbrica cresceva, assumeva personale, tornianti, pittori, fornaciai (quelli che stavano ai forni), spedizionieri, impiegati, e così il campionario, che vedeva il "Made in Londi" prendere sempre più posto, lo stile moderno superare lentamente le varie

riproduzioni classiche dei vecchi tempi, aumentare la presenza negli ordini, nelle spedizioni, nel fatturato, nell'export.
Ma lui non si dava arie, continuava col suo metodo molto pragmatico, molto empirico ma estremamente produttivo.
Arrivava poco prima delle otto, si toglieva il cappotto e si metteva la "cappa bianca".
Era il suo modo di chiamare una spolverina tipo quella del dottore, bianca, che lui puntualmente sporcava con i colori o strusciandosi da qualche parte o, molto spesso, mettendo le biro nel taschino (ne teneva molte, e lapis e matite varie, specie quelle bicolori, rosse e blu).
Poi andando alla bocca del forno a vedere uscire certe sue prove, il calore scioglieva l'inchiostro col risultato che le sue "cappe bianche" non erano mai bianche nella parte sinistra del petto, ma bluastre o nerastre o rossastre, a seconda della penna che aveva versato.
Un'altra cosa che non mancava mai nelle sue tasche erano le sigarette.
La data d'inizio non la conosciamo, ma Aldo ha fumato fin da giovane, e molto anche, visto che in molte foto aveva la sigaretta in bocca o fra le dita.
Nazionali Esportazione senza filtro, pacchetto verde, che accendeva con i cerini, un gesto rapido, rimettendo a volte il cerino usato nella scatola.
Aveva i suoi modi, molto personali, di fare le cose.
Perdeva molte cose, dalle sigarette ai cerini, appunto, alle biro ai foglietti d'appunti che ficcava in tasca e che poi sua moglie Iolanda a volte lavava, insomma aveva un comportamento che poteva sembrare caotico, confusionale, ma che aveva la sua logica.
Infatti poi cercava quel che gli mancava, bestemmiava, faceva i percorsi a ritroso e alla fine ritrovava il pezzo mancante.
Oppure, nel caso dei cerini, chiedeva da accendere al pittore o al torniante che aveva vicino in quel momento.

Per fumare meno fumava metà sigaretta, rimettendo la cicca spenta in tasca, col risultato che a volte le sue tasche erano dei portacenere.
Comunque non era assolutamente sciatto, anzi.
Era un uomo molto pulito e preciso per quanto riguarda la persona e il vestire (aveva preso da suo padre Sebastiano, quasi un *dandy* per la sua epoca), puntuale agli appuntamenti, attento alle persone che aveva davanti, ma le sigarette le biro e i foglietti di appunti erano il suo punto debole.
Tutti ne abbiamo uno.
Anche il carattere a volte lo tradiva.
Non si arrabbiava facilmente, ma quando succedeva non lo mandava a dire.
Lo diceva e basta, senza pensare alle conseguenze, se si sentiva aggredito o offeso oppure certe cose non gli piacevano, lui attaccava con tutta la forza e la veemenza di cui era capace.
Lo faceva comunque in ambiti molto urbani e ancora civili, senza fisicità o estremismi vari.
Gli bastavano le parole, e quelle le sapeva usare bene.
Era una persona sincera, schietta, onesta, se ti voleva bene te lo dimostrava in tutti i modi possibili, se gli stavi sulle scatole prima o poi te ne accorgevi.
Come quando Sottsass e "La Nanda" Pivano vennero a Montelupo dai Bitossi con Allen Ginsberg, il grande poeta della Beat Generation americana.
Aldo non si formalizzava per i capelli lunghi o per i vestiti trasandati, stava volentieri allo scherzo ma si prendeva molto sul serio sul lavoro.
Quando Ginsberg gli chiese di provare a fargli una tegola dorata per il tetto della sua nuova casa americana lui annuì, non aveva dubbi sull'idea, manifestata davanti ai comuni amici, il grande architetto che forse gli avrebbe disegnato la casa e sua moglie, la scrittrice che l'aveva tradotto e fatto conoscere in Italia.
Fece smaltare in oro una tegola che poi gli portò, ma non gli

piacque quando poi si accorse che era solo un'idea bislacca di un poeta probabilmente allucinato, "a joke".
Non disse mai nulla, ma ci rimase male.
Questo non sminuì l'affetto per Sottsass, perfettamente ricambiato, e la voglia di lavorarci insieme.
Aveva capito che quell'architetto era un tipo geniale, lo vedeva dai disegni e dai progetti ma anche dalle parole e dalle frasi e dalla modestia e gentilezza che Ettore usava nell'approcciarsi a una materia nuova ma estremamente affascinante come la ceramica.
E segretamente sapeva che quella ceramica che fino ad allora era stata relegata a materiali d'uso, piatti zuppiere o portaombrelli, poteva avere grandi potenzialità espressive, poteva diventare Arte, quell'Arte pura che aveva sempre amato.
Entrambi sapevano che lavorando insieme, mischiando esperienze e sensibilità, potenza espressiva e possibilità, avrebbero affrancato quella materia fino a farla entrare di nuovo nella Storia dell'Umanità.
Così passavano i sabati e le domeniche mattina a far le prove con l'Ugo e l'Aurelio (detti alla milanese) e poi tornavano a casa di Aldo, quella disegnata da Ettore, con dentro un sacco di luce e mobili e ceramiche, e stavano insieme con la Nanda e Iolanda.
Sottsass faceva le fotografie ai bambini con l'inseparabile Leica e per la prima comunione regalò a Luca la sua prima macchina fotografica, col flash a lampadine.
Come avrebbero fatto degli amici normali.
Ed è così che sono nate molte ceramiche che ancora oggi vengono prodotte da Bitossi, che ormai hanno cinquant'anni e più, ma le guardi e sembrano pensate ieri, perché erano nate in amicizia e armonia.
Ci sono riusciti, oggi la Ceramica non è solo roba da mangiarci dentro o metterci i fiori o le sigarette o gli ombrelli, è anche Arte, un modo molto bello e complicato di esprimersi.
E questo è un po' merito di quei due (più Ugo e Aurelio).

Capitolo 23 – Il museo le automobili eccetera

Poi c'è la storia del museo.
Nelle loro frequentazioni, molto amichevoli ma anche molto rispettose, Aldo e Ettore, insieme a Iolanda e Fernanda *La Nanda* andavano in giro per le colline intorno a Montelupo, a volte si fermavano a mangiare in qualche trattoria, e ai milanesi, si sa, è sempre piaciuta molto la Toscana.
Così nacque l'idea di cercare un terreno, possibilmente un bosco da comprare per poterci fare un museo.
L'idea del museo era ancora vaga, volevano un posto dove la Pivano avrebbe portato i suoi archivi e Sottsass e Londi avrebbero raccolto tutta la più bella ceramica del mondo che fossero riusciti a trovare, compresa la loro naturalmente.
Era una gran bella idea, e trovarono anche il posto, sulle colline a sud di Montelupo, verso Bottinaccio.
Se ne innamorarono, e lo sognavano e ne parlavano in continuazione, perché quello era il posto che li avrebbe dovuti rappresentare, uno spazio aperto esterno dove mettere le cose grandi e monumentali e le installazioni e uno interno dove sviluppare la collezione più bella che fosse mai stata vista.
Sottsass prese anche due misure del posto, fece qualche rilievo e forse buttò giù qualche schizzo di come vedeva lui il nuovo Museo.
Quel bello che ciascuno di loro a modo suo cercava nelle cose che faceva o vedeva nel mondo, avrebbe avuto una casa, un luogo che lo custodiva, lo celebrava, lo rendeva pubblico.
E loro stavano facendo quel luogo.
Ma non fu così.
Cercarono di coinvolgere i loro amici, gli industriali, il Comune, ma tutto fu inutile, i progetti si bloccarono, il sogno si ruppe per sempre.
E fu così che a Montelupo si perse l'occasione di un Museo molto moderno e particolare che avrebbe potuto portare in alto la Storia

della Ceramica e non solo, dagli albori fino ad oggi.
I treni li perdi o perché sei in ritardo oppure perché sei troppo in anticipo.
Intanto il lavoro andava avanti, e così i viaggi, e anche la vita di Aldo andava avanti.
Dopo che nacquero Luca e Marco (e che aveva finito di pagare le cambiali a Raffaello "Guitto" Gabbrielli) decise che la famiglia meritasse una macchina, e, da un prete che forse si era pentito di averla comperata, acquistò una bellissima Fiat 1100 nera, praticamente nuova, col cambio al volante e il cellophane che avvolgeva ancora i sedili.
La storia di Chiodo con le automobili cominciò lì, ed è sempre stata una storia contrastata, di amore e odio, per così dire.
Nonostante l'amicizia con il cognato Marcello, grande appassionato di auto e di Porsche in particolare (è famoso il medaglione in ceramica che Aldo gli regalò, con un bassorilievo raffigurante la mitica 911 e una "farfalla", che poi sarebbe la cambiale, vera moneta corrente in Italia a quei tempi) Aldo non era un pilota provetto, anzi, era a malapena un modesto guidatore.
Non faceva incidenti ma aveva una pessima guida, e anche se era affascinato dal mezzo meccanico, dalla linea in particolare, ne ignorava i principi meccanici e le tecniche per viaggiarci meglio.
Comunque le auto a lui duravano molto, almeno dieci anni, questo voleva dire che era comunque un automobilista accorto.
Non gli piaceva cambiarle, e forse non se lo poteva neanche permettere.
Preferiva spendere soldi in quadri, in pubblicazioni d'arte, in libri e anche in ceramiche.
Sì, come se non gli bastassero le sue, comprava ceramiche in giro per il mondo, oppure dai suoi amici e colleghi, e anche qualche pezzo antico quando ne trovava a prezzi amichevoli.
Comunque sia, non guidava molto bene, era un autista distratto, ma era comunque molto attento e ligio alle regole, qualche multa

e niente più.
Dopo la Fiat 1100 nera, quella del prete, visto che i figli crescevano, passò ad una Fiat 1300 bianca, anche questa usata ma in perfetto stato, che comperò dallo Scotti ad Empoli, sempre su consiglio dell'esperto cognato Marcello.
Era un'altra macchina, decisamente più moderna e veloce, con gli interni azzurrini e grigi, molte modanature cromate e dei grandi sedili imbottiti.
Erano comunque macchine che facevano davvero pochi chilometri, da casa alla fabbrica quattro volte al giorno, qualche volta al Bobolino a salutare Nanni (Giovanni Londi, noto allevatore di maiali e macellaio, nonché affettuosissimo parente) e comperare un po' di salsicce, a Empoli o al massimo a Firenze, da fratelli e sorelle e alle solite mostre e gallerie d'arte.
Se ci andava con Marcello, ovviamente guidava quest'ultimo (con la Porsche).
Poi, nel '66, compera la casa al mare.
Non era proprio sul mare, ma a circa dodici chilometri da Marina di Cecina, nell'entroterra tra Guardistallo e Montescudaio.
Era una specie di kibbutz, un podere che guardava la costa dalla collina, con quattro ettari di terra e una colonica, nel quale gli ex POW di Zonderwater avevano costruito dodici monolocali molto minimalisti con altrettanti garage sottostanti.
Era il suo "buen retiro", senza luce né acqua potabile, dove ritrovarsi con i vecchi compagni di sventura.
Ci passava le vacanze di Agosto con la famiglia, e a volte ci andava anche nei fine settimana, facendo la statale 67 fino all'Arnaccio per poi raggiungere Cecina facendo la statale 206.
Erano cento chilometri, ma ci volevano più di due ore e i figli soffrivano spesso il mal di macchina, grazie anche alle curve prese in quarta dal padre.
Fu allora che decise di cambiare auto, e comperò una Fiat 124 Sport verde scura.
Era una macchina davvero sportiva, un coupé due porte con i

sedili anatomici in similpelle marrone e il volante e il pomello del cambio a cloche in legno lucido.

Ma non l'aveva comprata per correre, solo che la vecchia 1300 non ne poteva più e lui si innamorò della linea di quella vettura moderna, sportiva, scattante.

Che guidava come aveva sempre guidato tutte le sue auto, con calma e distrazione.

Ma non fu un grande acquisto.

Certo, quell'auto piaceva a tutti, anche ai bambini, Iolanda ci stava comoda, lui anche, i grandi finestrini si aprivano e permettevano di fumare comodamente ad entrambi.

Il problema era dietro, l'assetto rigido dell'auto, l'accesso difficile dalle portiere anteriori e due finestrini a compasso che lasciavano passare appena un filo d'aria, insieme al fatto che entrambi i bambini soffrivano il mal d'auto.

Specie andando al mare, se faceva la volterrana che era piena di curve, quelle tre o quattro fermate per respirare (o vomitare) erano obbligatorie.

In più, quelli che ci si ostinava a chiamare bambini crescevano a dismisura, stavano diventando dei "cinghiali maremmani", le loro gambe si allungavano e le ginocchia comprimevano lo schienale anteriore, ci stavano scomodi, rannicchiati, compressi.

Insomma, la bella linea di quell'auto fu pagata cara un po' da tutti.

Ma anche la 124 Sport non fu cambiata se non per evidenti problemi di consunzione.

A quel punto Aldo, che aveva imparato la lezione, comprò dal cognato Marcello Bitossi (sicuramente a prezzo di favore) la macchina usata della sorella Anna.

Era un usato sicuro, aveva fatto pochissimi chilometri, e poi era la macchina più bella che Chiodo avesse mai guidato.

Una Peugeot 504 azzurra metallizzata, un 2000 ad iniezione elettronica che, anche se aveva solo quattro marce, andava come un fulmine e, come tutte le grandi berline francesi, era un salotto da 180 chilometri all'ora.

Velocità che Aldo non raggiunse mai, i suoi figli sì (ma lui non l'ha mai saputo).
Quella fu l'auto che lo portò fin sulla soglia della vecchiaia, e non l'avrebbe potuta finire come le precedenti.
Quell'auto avrebbe fatto ancora centinaia di migliaia di chilometri, lui no.
Ma la ritinse, di bianco stavolta, dopo un certo numero di abrasioni per entrare nel cancello e nel garage di casa.
Già, non aveva la mira, e quell'auto molto grossa, con il calare dei riflessi, poteva essere pericolosa.
La cambiò per una Citroen Visa, macchinino adorabile, ma un po' gracile per i suoi modi, che deperì velocemente e lasciò il passo ad una Ford Fiesta, la sua ultima auto.
Tentò in tutti i modi di distruggere anche questa, ormai anziano continuava ad andare al mare da solo, parcheggiava dimenticando dove aveva lasciato l'auto, e non prendendo bene le misure, spendeva più di carrozzeria che di benzina.
Ma la Ford gli sopravvisse, confermando il valore del marchio.

Capitolo 24 – La Serena, l'amicizia

Ma torniamo alla casa al mare, *La Serena*, così si chiamava la cooperativa di ex POW che guardava il mare dall'entroterra di Cecina.
Già, in quel posto aveva ritrovato i vecchi compagni di prigionia, gente con cui scambiarsi i ricordi, persone che portavano addosso le sue stesse cicatrici.
Ci andava spesso, con la famiglia, e dal '66 in poi ci passò tutte le vacanze agostane.
Al mare andavano a Marina di Bibbona, al Bagno La Pineta dagli Zazzeri, i bambini giocavano nell'acqua, Iolanda leggeva una rivista sotto l'ombrellone e lui chiacchierava con gli ex commilitoni.
E tra un bagno e una sigaretta fece la conoscenza di Franco Gentilini, un famoso pittore faentino di nascita ma romano d'adozione, anch'egli cliente degli Zazzeri, che aveva una casa in campagna vicino a Guardistallo.
Fu un'amicizia bella e continuativa, fatta di regali e gentilezze, visite e grandi discussioni, ma sempre molto rispettose, perché nella pittura Gentilini era il Maestro.
Poi, sotto La Serena, a qualche centinaio di metri andò ad abitare per l'estate Gianfranco Carlevaro.
Era nato a Vada, lì vicino, ma poi aveva studiato oculistica a Parma ed era andato a lavorare a Milano dove era diventato un luminare.
Poi era tornato dalle sue parti, aveva comperato questa casina minuscola con tanta terra intorno e ne aveva fatta la sua *Porziuncola*, un posto dove rifugiarsi quando si liberava dal lavoro.
Ma era anche un poeta, e scriveva davvero bene, pubblicava libri di poesie, e forse, a forza di curare occhi, gli era cambiato lo sguardo sul mondo.
Ecco, con Carlevaro l'amicizia era una esplosione di attività e discorsi seri e importanti e grandi camminate nella campagna

d'agosto e anche grandi fatiche a giocare insieme.
Sì, Aldo e Gianfranco, nonostante l'età, erano due bambini che avevano inventato un gioco.
Il loro gioco non era proprio infantile, e consisteva nel noleggiare una grande ruspa, girare la proprietà e raccogliere delle pietre gigantesche che poi depositavano in un campo vicino a casa.
Poi, quando l'assortimento di macigni pareva loro sufficiente, li sceglievano in base a forma e dimensione e con la ruspa (manovrata da un uomo esperto) costruivano enormi mostri, e uomini giganteschi sdraiati sull'erba, e animali fantastici, tutte cosette lunghe dai cinque ai dieci metri fatte di massi che pesavano anche qualche tonnellata.
Il prato davanti alla Porziuncola di Carlevaro era diventato un museo della fantasia espressa in dimensioni imponenti.
Due persone che esprimevano gioia, creatività, spensieratezza e voglia di fare, e si trovavano a sera, sudati e felici, con un bicchiere di vino in mano, a contemplare la loro pazzia.
Era un modo fantastico di passare le vacanze, almeno per loro due.
Ecco, con Gianfranco Carlevaro fu un'amicizia molto forte, due anime che si trovarono nell'età adulta e diventarono vecchi giocando insieme come bambini.
Aldo e l'amicizia, e qui non basterebbe un libro.
Non era un tipo semplice, a volte era difficile volergli bene, ma era facilissimo che te ne volesse.
Aveva quel carattere deciso, fin da piccolo, ma era anche amabile e gentile, con quella forma di educazione antica che mette rispetto.
Veniva da lontano, col suo carattere e la sua educazione, dai giochi dei bambini ma anche dalle regole ferree di casa Londi.
Ha amato la sua famiglia, prima, di un sentimento assoluto e poderoso che lo ha fatto diventare un riferimento e una guida per tutti i suoi, genitori fratelli e sorelle prima, cognati e nipoti poi.
E poi gli amici, da quei bambini compagni di scuola ai primi

ragazzini complici curiosi che scoprivano l'arte insieme a lui.
Bruno Bagnoli, Benvenuto Staderini, Beppe Serafini, e poi Ganino e Tosco Cianchi e via via tutto il paese, che era un mondo solido dal quale non si è mai allontanato.
E poi i commilitoni, gente conosciuta in guerra, o in prigionia, diventava amico di tutti.
Anche con i "nemici" Chiodo fece amicizia, e con il colonnello Prisloo si può esser certi che alla fine si volessero bene.
Poi è tornato, e il lavoro gli ha fatto conoscere centinaia di clienti e colleghi e fornitori.
Lui faceva amicizia, teneva i contatti con tutti, anche senza internet ed email.
Non gli piaceva il telefono, che rifiutò a casa sua per molti anni con la scusa che *chi mi vuole sona il campanello.*
Scriveva molte lettere, e ne riceveva, da ogni parte d'Italia e del mondo.
Casa sua era un porto di mare, con Iolanda sempre pronta a ricevere ospiti, macchinetta del caffè e bicchieri da liquore, quando non pranzavano tutti insieme a casa.
Centinaia di amici, tutti molto cari, ma poi c'erano quelli speciali.
Marcello Bitossi, Rino Grazzini, Mario "Cecco" Bellucci, Marcello Posarelli e altri di una compagnia molto allegra, le cui gite e cene erano famose.
Un altro cognato con cui legò moltissimo fu Piero Gabbrielli, il marito di Silvana Lelli, la sorella minore di Iolanda, che poi era anche il figlio di Raffaello "Guitto" Gabbrielli, quello che gli costruì la casa in via Galilei.
Anche ad Aldo Viviani, il marito della maggiore Anna Lelli voleva bene, erano stati inquilini nella stessa casa in centro a Montelupo, ma con Piero e Silvana c'era un rapporto strettissimo, dovuto principalmente al fatto che entrambe le sorelle avevano bambini praticamente della stessa età, e allora succedeva spessissimo che le due famiglie insieme uscissero a "pascolare" il gregge dei cuccioli.
E poi, tra i clienti, c'erano Gladys e Cesar Goodfriend, che

venivano spesso a Firenze (comprarono persino una casa in centro) e non mancavano mai una capatina a casa Londi, dove con la gentilezza tipica dei vecchi ebrei newyorchesi riempivano di regali i bambini e di gentilezze Iolanda.

Un appuntamento annuale era la "misurazione" dei figli nel campionario, dove in un angolo Cesar prendeva Luca, Marco e la cuginetta Monica (ultimogenita di Marcello) e segnava le altezze sul muro, compiacendosi dello sviluppo dei bambini.

Oppure il signor Izzat Zamrik, di Damasco, un siriano grassottello e sempre allegro che arrivava con marmellate e dolci arabi e vestiti sontuosi per Iolanda, che ringraziava ma che poi non avrebbe mai indossati.

E anche Mr Rosenthal della Rosenthal Netter, un altro grosso importatore americano.

E poi tedeschi, scandinavi, inglesi (invero pochi).

Certo, li aveva conosciuti tutti per lavoro, ma poi, quelli che gli piacevano veramente se li portava a casa e diventavano di famiglia.

Come Maria Lind, una ceramista finlandese conosciuta ad Helsinki in uno dei diversi viaggi in nord Europa.

Senza contare Sottsass e la Pivano, che a Montelupo c'erano spesso.

Insomma, per Aldo l'amicizia, l'affetto, il tempo passato insieme erano una linfa vitale che lo rendeva forte, quando era a casa sua oppure in giro per il mondo.

Ma poi tornava in fabbrica, perché per lui quello era il posto più bello del mondo.

La famiglia, la fabbrica, il paese, dove trovava l'energia per fare le sue cose, per vincere le sue guerre.

Capitolo 25 – Il Sud Africa e il Giappone

Ma partiva volentieri, come per esempio quando con Vittoriano Bitossi nel '67 tornò (per lui fu un ritorno) in Sud Africa.
Forse per lui, ormai abituato agli aerei, alle trasvolate intercontinentali, quello era il "viaggio dei viaggi".
Lì ritrova molti vecchi compagni di prigionia, come lo scultore Edoardo Villa, l'eterno amico Quattrocecere, Colombo e molti altri.
Stavolta però è un turista, visita il Kruger Park, Cape Town e Johannesburg.
Poi, insieme agli amici di laggiù, torna a rivedere Zonderwater.
Un pellegrinaggio nel luogo dove più ha sofferto in vita sua, dove ha visto morire tanti amici, dove ha imparato ad odiare la guerra ed amare la libertà.
Da quel viaggio tornerà scosso ma felice, provato ma forte, una specie di rappacificazione con una terra che lo ha visto patire fin quasi a morire, ma che comunque lui ha sempre considerato la sua seconda Patria.
Perché cinque anni di vita, i più duri che si possa immaginare, li aveva passati lì, e anche quelli per lui dovevano avere un significato, un senso.
Da Zonderwater portò a casa, ben riposti in valigia, dei pezzi di filo spinato e un tappo di latrina, un pezzo di ferro rugginoso che poi usò come gong quando a La Serena organizzava le grandi mangiate tra amici.
Non era facile veder piangere Aldo, ma quando tornato a casa aprì la valigia e mostrò quelle cose a Iolanda l'emozione lo travolse, pianse come un bambino.
La guerra costa cara ma anche la pace te la devi guadagnare.
Poi, col cognato Marcello, partì con una delegazione della Piccola Industria per l'Expo di Osaka del '70.
Immaginiamoci che in quegli anni lì l'oriente era davvero una

meta esotica, un viaggio che toccasse Hong Kong, Bangkok e poi finisse in Giappone, la culla della tradizione, l'ultimo impero d'oriente e insieme la patria dell'elettronica, dell'ottica, della meccanica di precisione, insomma delle tecnologie più raffinate esibite tutte insieme all'Expo, valeva come un giro del mondo e delle epoche della Storia umana fatto in pochi giorni.

Ad Hong Kong, approfittando dei prezzi "tax free", comprò una macchina fotografica giapponese, una Yashica a telemetro semiautomatica, con la quale scattò dieci rullini di foto, dal floating market di Bangkok agli antichi templi Shintoisti di Kyoto ai grattacieli di Tokio.

Dieci rullini, trecento sessanta scatti, dei quali il buon Fumagalli, amico fotografo, gli stampò solo quelli dove si distingueva qualcosa, appena una novantina, dei quali alcuni bellissimi, altri mossi o sfocati.

Chiodo apprezzava molto le nuove tecnologie, ma a volte non era corrisposto, e questo lo faceva arrabbiare.

Era l'uomo del cervello e delle mani, della parola e dell'azione, ma con ghiere rondelle e numeri non aveva dimestichezza.

Ma tornò innamorato dell'arte giapponese, della ceramica raku e dei musei e degli edifici in legno dove si raccontava la storia di quella antica civiltà.

Capitolo 26 – Galezzo Cora

Aveva il pallino per la storia, in particolare quella della ceramica, e l'idea di un museo a Montelupo non lo abbandonò mai.
Come per esempio la sua frequentazione con Galeazzo Cora.
Cora era uno studioso e un collezionista di ceramica antica, in particolare quella italiana.
Era un discendente di una antica e nobile famiglia, e aveva dedicato una vita a collezionare, catalogare e studiare ceramiche antiche di tutta Italia.
Londi, grazie a comuni conoscenti, poté contattarlo e nelle numerose visite a Firenze apprezzò sia l'uomo, forse il massimo esperto del settore, sia la sterminata raccolta che aveva accumulata in una vita da accorto conoscitore e amante della ceramica.
Centinaia, migliaia di capolavori riempivano una casa enorme, e per motivi di spazio non tutto era esposto.
Aldo parlava di nove grandi stanze piene di casse riempite di ceramica.
E gli venne l'idea di convincere Cora a donare tutto a Montelupo.
Era una battaglia difficile perché a quel tempo Montelupo non aveva nessuna attrattiva, mentre a Faenza c'era già un Museo della Ceramica con una storia di raccolte e collaborazioni data fin dal 1908 e che, anche se nel '44 un bombardamento lo aveva completamente distrutto, era rinato e si pregiava di un reticolo di donazioni, collaborazioni e consulenze a livello internazionale.
Ma a Chiodo le battaglie difficili piacevano, e cercò in tutti i modi di convincere Cora a donare la sua collezione a Montelupo.
Purtroppo la passione non bastava, ci volevano credenziali, progetti e garanzie che non si trovarono, così Cora donò tutto a Faenza.
Anche se poi, grazie alla scoperta del Pozzo dei Lavatoi e alla buona volontà di molti ceramisti, come Coli e anche lo stesso

Londi, alla fine il Museo della Ceramica a Montelupo nacque comunque, migliaia di pezzi meravigliosi che spaziavano dal medioevo al diciannovesimo secolo, provenienti da tutta Italia e dal Mediterraneo partirono da Firenze e, invece di fare i 27 chilometri per arrivare a Montelupo ne fecero più di cento, attraversarono l'Appennino e finirono a Faenza, dove ancora oggi fanno grande il MIC.
Per Londi fu una bella delusione.
La seconda, se si tiene conto del Museo che voleva fare con Sottsass e la Pivano.
Insomma, Chiodo con i musei non ebbe fortuna.
Forse bisognava essere bravi politici, tessere trame complicate fatte di conoscenze, alleanze e promesse vaghe.
Lui non era un bravo politico, non faceva promesse che non poteva mantenere e come tessitore era molto bravo a scucire le tasche delle cappe bianche che portava a lavoro, nient'altro.

Capitolo 27 – L'Arte prima di tutto

Intanto il tempo passava, passava per tutti, anche per lui.
Ma non si dava per vinto, anche se i suoi capelli cominciarono a imbiancarsi prima dei cinquant'anni, non si sentiva vecchio, e non lo era.
E continuava a far ceramica, e venderla, e dipingere e anche tentare nuove strade.
Faceva sculture in ceramica, fatte di grandi lastre che lui poi incideva e tagliava con dei fili di ferro, quelli usati per tagliare i panetti di creta, e poi ci metteva sopra griglie in ferro che lasciavano impronte strane, poi verniciava il tutto con colori metallescenti, cangianti, forti.
Scoprì l'Alubit, una roba durissima con la quale i Bitossi producevano sistemi di macinazione, e siccome era una polvere pressatissima che poi doveva essere cotta per diventare dura come il quarzo, ma non era proprio plastica e malleabile come la sua creta, la incideva, la graffiava, ci ricavava dei bassorilievi geometrici che chiamò "Macchine per sollevare le idee".
Era attivissimo, instancabile, una fucina di idee, si sentiva libero di creare e cercava continuamente di farlo.
Ecco, libertà, era quella la condizione che sentiva più sua.
Dopo la guerra e la prigionia, le pallottole, i morti, la fame, le bombe, svegliarsi la mattina con la voglia di fare, produrre, costruire qualcosa di nuovo era il suo modo di ringraziare il mondo per la pace e la tranquillità che stava vivendo.
Ma libertà non trascendeva dal dovere, e anche in questo fu un esempio per tutti, in fabbrica e a casa.
Era un duro, di quelli che non si piegavano facilmente a regole che non gli piacevano, severo prima di tutto con sè stesso, poi con gli altri.
In famiglia era una autorità morale, l'"Ayatollah zio Aldo", fratelli sorelle cognati e nipoti lo adoravano e rispettavano come capo

indiscusso della tribù dei Londi, e non c'era controversia o marachella che non lo vedesse giudice saggio e severo.
In fabbrica, sempre per il solito antico discorso del "valore", vedendo che i suoi disegni si trasformavano in ceramiche che si trasformavano in ordini che si trasformavano in fatturato che si trasformavano in lavoro soldi assunzioni e benessere per tutti, dai titolari alla signora che faceva le pulizie, tutti lo tenevano in considerazione, come artista, dirigente, ceramista che sapeva fare il suo mestiere.
Molti gli volevano bene, qualcuno lo invidiava, altri lo temevano, ma non aveva molti nemici.
Certo, le sfide in fabbrica, specie tra "pari", erano epiche, e Chiodo non si tirava indietro, leone di fatto, oltre che d'oroscopo.
Poi però tornava nella sua grande casa, si rilassava, lavorava in giardino, leggeva le sue riviste, i cataloghi delle mostre, dipingeva.
Dipingeva quadri con vedute di campagne, oppure nature morte, si era costruito uno studio dietro la casa, appoggiato al vecchio capanno, rifatto in muratura, forse un residuo dei contadini che coltivavano i campi.
In quello studio era il caos, pile di giornali, riviste, libri, vasetti di colore secco, tubetti, cartoni, pennelli, attrezzi per la creta, cacciaviti, un mondo fantastico di giocattoli con i quali si estraniava dal resto della vita.
Pitturava ma non cercava, come nella ceramica o con altre materie plastiche, l'estetica moderna, la grafica minimalista, il segno puro.
Era un pittore classico, molto bravo ma assolutamente poco ossessionato dall'originalità e dalla raffinatezza estetica così ricercate altrove.
Gli piacevano le mostre, vederle e parteciparvi anche, ma non come competizione, anzi, aveva la coscienza di essere un pittore quasi dilettante, che si compiaceva comunque della sua arte, ma senza ambire a traguardi.
In ceramica era differente, ha partecipato a moltissime esposizioni

nazionali ed internazionali, ma lì era lavoro, c'era da tenere alto il nome dei Bitossi, c'era da confrontarsi con un mondo vastissimo dal quale prendere, imparare, col quale misurarsi.
E viaggiava, tanto, appena poteva.
Negli anni '50 e '60, in occasione di fiere e congressi di ceramica, insieme a Marcello non perdeva occasione di visitare tutta Europa, in particolare Germania e i Paesi Scandinavi, dove la cultura estetica "moderna" era ancor più sviluppata.
E anche lì visitava gallerie e musei, conosceva colleghi e anche clienti, rinsaldava rapporti e tornava pieno di libri, cataloghi e pezzi di ceramica.
E un regalino per i suoi "bambini", sempre.
In quegli anni Bitossi vendeva molto nei paesi Scandinavi, che poi erano la patria del Design, ormai erano lontani i tempi della Raffaellesca.
La Storia, l'Arte, la cultura non gli bastavano mai.
Erano belle le chiacchierate che faceva con Vittorio Alderighi Ceccato, un interprete e amico dei Bitossi che abitava a Firenze, un nobile di origini russe la cui famiglia scappò da San Pietroburgo nel '17 per via della rivoluzione.
Ceccato fu chiamato da Vittoriano Bitossi per mettere le fondamenta del novello Ufficio Estero, una struttura che si rendeva necessaria dai sempre più fitti rapporti con rappresentanti, fornitori e clienti nel mondo.
Era un uomo alto e magro, raffinatissimo nel parlare e nel vestire, che parlava correttamente una quindicina di lingue, estremamente affabile, amichevole e affezionato ad Aldo.
Poche persone potevano competere in intelligenza, raffinatezza, sensibilità e conoscenza dell'Arte con Ceccato.
Parlavano di chiese e di musei e sembravano due cugini che parlassero dei parenti e delle loro case.
Sapevano a memoria tutte le opere del Prado, del Victoria and Albert Museum, dell'Ermitage, dei Musei Vaticani, del Guggenheim, senza contare Uffizi e dintorni.

Ne parlavano e sembrava di esserci, in quelle sale o sotto quelle cupole, a vedere quadri e sculture, bassorilievi e sinopie.
Non era sfoggio di cultura o ostentazione di sapere, ma uno scambio sincero di emozioni, di passione, un'eccitazione per il bello che passava dall'uno all'altro, e li innescava in un vortice di ricordi e sensazioni e suggestioni che li faceva felici, come due bambini.
Londi era curioso, e se trovava un tipo come lui era festa.
Quella curiosità, quel piacere per il bello, quell'amore per l'arte lo accumulava tutto dentro, lo elaborava in una sua cultura estetica molto sofisticata, lo distillava e lo traduceva in forme e colori semplici, puri, attuali, che però guardandoli capivi che erano nati da un processo lungo e complicato.
Questo l'ha tenuto vivo, vivace, attento, anche nelle bufere della vita.

Capitolo 28 – La Pensione

Come la pensione, che per lui deve essere stata un passaggio difficile, specie se si considera che, dopo il boom degli anni '50/'60 ci fu la crisi petrolifera degli anni '70 e il mondo si rilassò, certi valori vennero messi in discussione e anche il lavoro ebbe un calo notevole.
Erano anni difficili anche per Chiodo, che vedeva la "sua" fabbrica ridurre lentamente gli organici, senza sostituire chi andava in pensione.
In pratica dai quasi 180 assunti del boom la ceramica si ritrovò con meno di 100 persone a lavorare, e mentre i colorifici continuavano a moltiplicarsi nel mondo, la sua Flavia (così si chiamava) diventò la cenerentola del Gruppo Bitossi.
Nel maggio del '76 va ufficialmente in pensione, ma non smetterà mai di andare in fabbrica, elaborare nuove linee, accrescere il campionario e intrattenere rapporti con i clienti storici suoi amici.
Ha 65 anni, sono cinquantaquattro anni che fa ceramica, ma non si sente vecchio, non si sentirà mai vecchio.
Ha molto più tempo libero e lo impegna trasformando la sua casa in un laboratorio sperimentale.
Disegna bozzetti, elabora nuovi decori, con la vecchia Fiesta fa la spola da casa ai forni di Samminiatello per far cuocere le sue prove.
In fabbrica gli vogliono bene, da Vittoriano Bitossi all'ultimo dei fornaciai, tutti gli riconoscono un rispetto assoluto, quel rispetto che si deve ad un patriarca, nel senso familiare ma anche nel valore acquisito sul campo, come se su quella spolverina bianca (in fabbrica la porta ancora) ci fossero un sacco di medaglie e ciascuno vedendole si mettesse sugli attenti battendo i tacchi e gridando: *agli ordini!*
Forse a qualcuno stava un po' antipatico, qualche altro mal sopportava queste ingerenze in un ciclo produttivo che ormai non

lo riguardava quasi più, ma per educazione o per timore di qualche suo "cazziatone" (il carattere non lo ha mai abbandonato) nessuno dava a vedere alcun fastidio.

Non perdeva l'occasione di un viaggio, appena si presentava una possibilità di partire, la sua valigia era sempre pronta.

Il neo pensionato Chiodo, proprio nel '76 accetta un incarico proposto da Colorobbia e parte per Teheran, in Iran, come consulente e trainer nella costruenda fabbrica di piastrelle di Kashani, e non si fa mancare qualche visita a siti storici e artistici Persiani.

Ma forse il suo viaggio più bello lo compie nell' '81, quando parte per le Isole Vergini.

Il suo incarico è di organizzare, per conto del re della pelle fiorentino Mario Bojola, "Italian Pottery", una fabbrica di ceramica con annessa scuola dove preparare le giovani maestranze nell'arte della manifattura.

Ora dobbiamo immaginarci un uomo molto curioso, un po' anziano ma ancora nel pieno delle forze e con un'entusiasmo e un ottimismo a dir poco giovanili, che parte da solo e sta tre mesi sull'isola di Saint Croix, nelle Isole Vergini.

Siamo ufficialmente negli Stati Uniti ma siamo nel pieno del Caribe, gli abitanti sono un mix di ex schiavi africani e importati europei, quindi alla base di una organizzazione "americana" i ritmi di vita sono comunque creoli, aiutati dal clima splendido, dal mare meraviglioso, dalla natura rigogliosa e dalla vocazione "holiday" del posto.

Aldo, insieme a Luca Bojola, il figlio di Mario, si mette all'opera, organizza, lavora, insegna, ma deve cedere ai lenti ritmi locali.

Fa nuove amicizie, tra cui un certo Andrea Londi che non è parente ma fa lo skipper con il suo catamarano nell'arcipelago, e, oltre a lavorare si fa delle belle girate nell'arcipelago con i nuovi amici, in barca e in auto.

Si adegua ai costumi locali, si fa crescere una bellissima barba bianca che lo fa assomigliare maledettamente ad Ernest

Hemingway e che risalta il suo viso moro, abbronzato.
Nessun nuovo pensionato poteva organizzarsi un periodo più interessante di quello che Londi passò nelle Isole Vergini.
Per non farsi mancare nulla Aldo nel volo di ritorno fa scalo a New York dove si ritrova con il cognato Marcello e il nipote Guido Bitossi e va a trovare i cari amici Gladys e Cesar Goodfriend, Irving Richards della Raymor e i Rosenthal della Rosenthal Netter.
Una gita così bella e lunga che finisce con una rimpatriata di quella portata lo vedrà tornare a casa stanco ma felice.
Ma non ha il tempo di riposarsi, a casa ci sono amici da visitare, mostre da vedere, altre da organizzare o a cui partecipare, e poi schizzi e disegni, nuovi progetti da mettere in pratica, nuove idee da realizzare.
Partirà ancora, qualche viaggio nel nord Europa, poi ancora a New York, nel gennaio dell'85, insieme a suo nipote Giovanni Masoni, direttore artistico, e il marito di sua nipote Jenny Bitossi, Bruno Cei, direttore commerciale, per incontrare i responsabili della J. C. Penny, una importante catena americana entrata da poco nel parco clienti Flavia.
I due giovani parenti, al ritorno, si lamenteranno di quell'instancabile e canuto zio che, nonostante una nevicata storica, camminava indefesso per i marciapiedi della Grande Mela volendo raggiungere il Guggenheim Museum piuttosto che il MoMa, trascinandosi dietro i due giovanotti visibilmente in difficoltà.
Insomma, ama viaggiare, poi, però, torna sempre a casa, a Montelupo.
La sua vita è ormai questa, e a lui piace, se la riempie di cose nuove da inventare, sotto lo sguardo compiacente della moglie e con l'aiuto di amici e colleghi.

Capitolo 29 – Novità belle e brutte

Chiaramente sta invecchiando, lo vede dai figli che crescono e portano a casa le fidanzate, oppure si fanno crescere i baffi, come tutti i Londi, o addirittura la barba.
Nell'agosto dell'81 Luca si sposa con Miriam Falai e vanno ad abitare a Capraia, proprio accanto alla Fornace Pasquinucci dove tante mostre lo vedono organizzatore o addirittura protagonista.
Poi, la grande sberla, il 13 Agosto 1985 Iolanda muore di leucemia fulminante.
Inutile girarci intorno, la vita ti presenta sempre delle "grandi sberle" e, specie se hai un senso della famiglia forte e onnicomprensivo come lui, queste cominciano presto.
La morte del padre nel '57, che fece appena in tempo a veder nascere Luca, poi della madre Marianna nel '76, poi quella precoce e atroce della nipote, Maria Bitossi, che lo lascerà attonito e arrabbiato per tutta la vita, e ora la moglie.
Quello, forse, fu il crinale da cui partì la discesa.
Lenta, ma inesorabile discesa.
Molti non c'erano più, i compagni d'Arte, Bagnoli, Staderini, Serafini, e poi i cugini Cianchi, Giacco Pilade e Walter, e tanti amici, Leonida Pieraccini per tutti.
Per tutta la sua vita non si era mai sentito un reduce, pur avendone ben donde.
Era sopravvissuto alle guerre (ne aveva fatte due!), alle fucilate, alla prigionia, ai fulmini sudafricani, alla malaria, al disprezzo inglese, alla rabbia boera, agli U-boot tedeschi, alla sete e alla fame.
Aveva visto morire centinaia di commilitoni e amici, era quasi morto anche lui, ma era tornato a casa, aveva ripreso le forze e aveva continuato a lottare per quello in cui credeva.
Era sempre stato un combattente, pacifico ma combattente, mai un reduce.
La famiglia si strinse intorno a lui, il figlio Marco gli rimase

accanto nella grande casa, mentre Luca e Miriam cercavano di aiutarli nella gestione quotidiana.

Anche tutti i nipoti e parenti, i Bitossi in testa, si adoperarono molto, non passava giorno che non arrivasse una telefonata, un invito, una raccomandazione a prendersi cura di sé.

Tutti riconoscevano ancora la figura del grande patriarca, e tutti, dagli amici rimasti al gruppo dirigente della fabbrica, volevano curare la sua ferita, alleviare il dolore, indurlo a reagire.

Reagì, senza guarire mai da questa "grande sberla", ma lo fece, come sapeva fare lui, con l'Arte.

Non guarì, ma stette meglio.

In questo lo aiutarono anche certe nuove amicizie che aveva instaurato con persone più giovani di lui.

Una di queste era Marina Vignozzi Paszkowski, una studiosa fiorentina che poi sarebbe stata la redattrice della sua biografia "vera".

Poi c'è Betti.

Betti è figlia del "Daini", un collaboratore stretto di Vittoriano Bitossi e amico di Aldo, ma questo non c'entra nulla.

Elisabetta Daini, che tutti chiamano Betti, è una ragazza minuta, bionda, gentile, educata, rispettosa e molto, molto complicata.

Lei ama l'arte, in tutte le sue forme, e non perde occasione per visitarla, studiarla, capirla, frequentarla, organizzarla anche, e alla fine diventa così esperta in materia (specie nella ceramica) che entra a lavorare nella Fondazione Museo Montelupo prima, nella Fondazione Vittoriano Bitossi poi.

Ma anche questo non c'entra nulla.

Betti e Chiodo sono amici, questo invece è molto importante.

Amici di quelli veri, che si telefonano, poi vanno insieme alle mostre, e si fanno i regali, e sono spesso a cena insieme.

Una strana coppia quella, a volte mescolata insieme ad amici e parenti come Guido Bitossi o Antonio Manzi, artista di Lastra a Signa, o altri "arzilli vecchietti" come Ferrero Mercantelli e i suoi soci della Italica Ars di Signa, altre volte da soli, come due amici

che si bastano.
Così capitava di vedere, in qualche Museo fiorentino o in qualche galleria d'arte, un anziano signore, capelli bianchissimi e tirati indietro, baffi massicci, abbigliamento curato e sguardo vispo, insieme ad una giovane donna, graziosa ed elegante, che discutevano di questa o quell'opera, del catalogo, di come fosse meglio o peggio di quell'altra che avevano visto l'anno scorso e di altre cose così, o differenti.
Aldo andava a trovare spesso Betti alla Fondazione, così che succedeva anche che, scavando in quella memoria caotica ma piena di cose vissute fantastiche, le facesse da "consulente storico".
Era una strana coppia dicevamo, ma bella, bellissima, piena di quell'affetto timido e rispettoso, di quell'attenzione fatta di piccole cose che poi riempiono il cuore, l'anima e anche le giornate.
Ecco, Betti per Chiodo fu l'ultima grande amica, una persona importante per lui.
E lui fu importante per lei.
Trovò un suo equilibrio, dove l'importante era l'interesse al bello, una ricerca estetica a volte compulsiva ma creativa, libera, fantastica.
Equilibrio fragile, è facile sentirsi soli, pensare che la maggior parte delle persone che hai conosciuto non ci sono più, convincersi di essere un reduce.
Poi, però, trovava una forma diversa, un colore nuovo, un accostamento curioso, e si buttava a capofitto.
Luca e Miriam, dopo dieci anni nella casetta di Capraia la vendettero per comprare, insieme ad una coppia di amici, un grande rudere di colonica a Pulignano, sulle alture tra Capraia e Limite e, mentre restauravano la colonica, andarono a vivere con Aldo, mentre Marco, dopo una vita da fidanzati, andò a vivere con Simona Allegranti in una colonica vicino a Montespertoli.
Aldo, per decisione dei figli e delle nuore, non sarebbe mai stato

solo.
Una presenza femminile in casa giovò non poco a Londi, che legò molto con la nuora.
Poi, finalmente, una bella notizia, Chiodo diventava nonno.
Il 3 Aprile del 1993 nasceva all'ospedale di Empoli Sebastiano Londi, figlio di Marco e Simona.
Quel bambino, con quel nome, era come un cerchio che si chiude, una storia che prende senso, una vita che ritrova un valore.
Aldo scalpitava, rideva, faceva a quel bambino i versi più strani e goffi e buffi, quelli tipici dei nonni, che sembra abbiano perso la testa e fanno cose imbarazzanti, quelle cose che, da padri severi, non hanno mai fatto con i figli.
La stirpe dei Chiodi avrebbe continuato a calpestare il mondo, con il nome di quel sensale di bestie che aveva insegnato a suo figlio il valore del lavoro, del sudore, delle parole.
Intanto la casa di Pulignano era pronta, Luca e Miriam traslocarono lassù e Marco e Simona tornarono a vivere nella casa di Aldo, con Sebastiano.
Aldo non sarebbe mai stato solo, anzi...
Ecco, in quella casa, a distanza di trentasei anni, tornava un bambino, avrebbe vissuto lì con i suoi genitori e col nonno, quel nonno strano e burbero ma buffo e curioso.
La famiglia era tornata, in un modo o nell'altro le cose funzionavano.
I bambini aiutano i grandi a ricostruire il futuro, e questo fece Sebastiano col suo nonno Aldo.
Gli anni passavano, più o meno tranquilli, Aldo continuava ad usare la casa come un laboratorio, Sebastiano come un parco giochi (come avevano fatto suo padre e suo zio) e Marco e Simona facevano del loro meglio per mantenere un equilibrio tra i due spiriti creativi che coabitavano lì.
Intanto Aldo aveva un altro posto dove distrarsi, la casa di Luca e Miriam a Pulignano.

Li andava spesso a trovare, si fermava a pranzo o a cena, portava i colori, pitturava in giardino o nella campagna, si intratteneva con i loro amici.
E poi, quando ne aveva voglia, andava al mare, in macchina!
Ora, sappiamo che le doti di pilota di Chiodo non sono mai state eccelse, immaginarsi a quella età un signore che prende la sua vecchia Ford Fiesta un po' ammaccata e fa cento chilometri per andarsene alla casa al mare.
Figli e parenti tutti vivevano uno stato di apprensione fobica per queste sue uscite estemporanee.
Già andando a far visita ai parenti empolesi si era dimenticato più volte dove avesse parcheggiato la macchina, smobilitando mari e monti per ritrovarla, figuriamoci una trasferta così lunga!
A chi gli manifestava preoccupazione per queste gite in macchina azzardate, lui rispondeva che *a me guidare rilassa*.
L'interlocutore taceva interdetto.
Poi un giorno, girando per Montelupo, imboccò un senso unico al contrario, e si impaurì.
Nessuno gli disse nulla, anche i vigili urbani furono comprensivi e pazienti, ma a lui scattò il segnale d'allarme.
Capì che era arrivato il momento di lasciare a casa la macchina e farsi scarrozzare dai figli.
Che furono felici di portarlo ovunque lui volesse.
Era vecchio, lo sapeva, ma lo nascondeva bene.
La memoria gli faceva brutti scherzi a volte, ma anche se ogni tanto faceva una gaffe su un nome riusciva sempre ad uscirne con una battuta sagace.
E poi, comunque, aveva il suo da fare, si riempiva le giornate di impegni, in casa e fuori, e anche se le forze non erano più quelle di un tempo, bastava un pisolino riposante e ripartiva.
Poi arrivò "Lunapiena".
Era l'11 maggio 1998, all'ospedale di Empoli Simona dette alla luce Lapo Londi.
Dopo molti anni, si vide di nuovo Chiodo felice.

Sebastiano aveva ridato luce alla sua casa e alla sua vita, Lapo ci fece entrare la musica.
Come sempre, non somigliava al fratello (come del resto i suoi figli, Luca e Marco, totalmente diversi), Lapo era buono, calmo, pacifico, sorrideva sempre a chiunque.
Il nonno se ne innamorò, letteralmente.
Con Sebastiano, bambino vivace, dal carattere forte e combattivo, il rapporto era bellissimo ma a volte conflittuale, improntato a quella severità che Chiodo manifestava sempre un po' con tutti i suoi "protetti".
Lapo no, un neonato tranquillo che ti guarda e ride, con la sua faccina tonda, le guanciotte rosse e i capelli ricci biondi.
Lo chiamò "Lunapiena", un soprannome per lui pieno di significati belli, importanti.
Una luce che rischiara la notte, illumina il cammino, aiuta ad andare avanti nel buio, distinguendo la strada.
Ora la casa di Chiodo in via Galilei era al completo, erano tornati a viverci due bambini, come Luca e Marco, come ai tempi felici di Iolanda, dei pranzi di Natale con i Londi, delle cene con gli amici che venivano da tutto il mondo.
Due bambini, entrambi mancini, come lo zio Luca, il nonno Aldo e forse molti altri Londi indietro.
Tutto aveva ancora più senso, uno scopo, un obiettivo.
Ah, se solo Iolanda avesse potuto vedere quei bambini!
Chissà quante volte se lo è detto.
E intanto si dava da fare, cercando di organizzare in maniera organica l'enorme mole di materiale accumulato in una vita.
Ma non era un archivista di ricordi, era un collezionista di bellezza, un creativo un po' caotico e con poca memoria.
Perdeva le chiavi in continuazione, era spesso dal ferramenta a farsi fare duplicati, usciva di casa con due mazzi, *uno per usarlo e l'altro per perderlo* diceva.
Così con libri, riviste, cataloghi.
Ne prendeva uno, di quelli che gli davano particolare piacere, e se

lo portava sul letto.
Tipo quello della mostra del '91 al Museo della Ceramica di Montelupo, nel Palazzo Pretorio.
"80 Anni 80 Pezzi", un'antologica onnicomprensiva, con una bellissima introduzione di Ettore Sottsass che leggeva e rileggeva.
Il suo letto era spesso coperto di cataloghi, li sfogliava prima di addormentarsi d'improvviso, rigorosamente con la luce accesa in modo che, appena sveglio, anche nel mezzo della notte, riprendeva la lettura.
Era il suo modo di vivere a contatto col bello, anche di notte.
Poi c'erano le mostre da andare a vedere, a Firenze con gli amici oppure nei dintorni, da solo.
Perché la vita è sempre piena di interessi, per chi la sa vivere, e lui la sapeva vivere, e l'aveva vissuta, piena, intensa, per più di novant'anni.
Una vita piena di interessi, e di appuntamenti.
Nascite e morti, guerre e incontri, malattie e guarigioni, successi e fallimenti, la collezione di appuntamenti di Londi era un libro enorme.
Poi ci fu l'ultimo.

Capitolo 30 – Ciao Chiodo

Era una sera piovosa di febbraio, nel 2003, Aldo era andato alla Fornace Pasquinucci a Capraia, per l'ennesima mostra dei suoi amici.
Uno di loro vedendolo lo salutò:
O Londi, ti vedo proprio bene!
Lui rispose sorridendo:
Sta' zitto, mi toccherà mori' sano!
Ecco, in quella frase c'era Chiodo, il suo modo di vedere la vita, di scherzare anche sulla sofferenza, sulla vecchiaia, sulle cose brutte.
Tornò a piedi, come era solito fare, arrivato in via Marconi, all'altezza della sua via Galilei, attraversò la strada.
Un altro signore anziano che percorreva in macchina via Marconi non lo vide.
Lui batté la testa sul parabrezza, finì in terra, praticamente davanti a casa sua.
Perse conoscenza, fu portato all'ospedale di Empoli, in rianimazione, morì il giorno dopo.
Sano, come aveva predetto al suo amico.
La vita di Aldo Londi finiva il 10 febbraio 2003, a duecento metri da dove era cominciata, novantuno anni, sette mesi e tre giorni dopo quel 4 agosto del 1911, quando Sebastiano Londi (il primo) aspettò fuori di casa, sulla seggiola, che Marianna gli regalasse il suo primo figliolo.
Nel mezzo c'è stato di tutto, nel bene e nel male, grandi dolori e infinite gioie, tante delusioni e moltissime soddisfazioni, come del resto nella vita di tutti noi.
Ma quella di Aldo Londi è stata una vita differente.
Una vita di quelle che valeva la pena raccontare.

Ringraziamenti

È dura fare un elenco, e mi scuso se qualcuno rimane fuori.
Ringrazio mia moglie Miriam Falai, che mi sopporta da quasi quarant'anni, e onestamente non so come faccia.
Ringrazio mio fratello Marco Londi, vera memoria storica della famiglia, curatore geloso e attento delle cose di Chiodo, e la sua famiglia, Simona Sebastiano e Lapo, che poi è anche la mia.
Ringrazio i miei cugini, Guido e Monica Bitossi, che mi hanno aiutato non poco in questa cosa, dimostrandosi a volte più Londi di me.
Un grazie va a Paolo Pinelli, la mente della Fondazione Vittoriano Bitossi, che ha sempre pensato (beato lui) che questo dovesse venire un bel lavoro.
Ringrazio anche Marina Vignozzi Paszkowski, amica di Chiodo e la sua "vera" biografa, che insieme a Silvia Floria ha fatto una cosa bellissima, e non finirò mai di dirlo.
Infine ringrazio Betti Daini, la grande amica di mio padre, amicizia che io mi sono ritrovato in eredità insieme alle sue cose più preziose, e alla quale tengo molto.
ll

www.ingramcontent.com/pod-product-compliance
Lightning Source LLC
Chambersburg PA
CBHW030703220526
45463CB00005B/1879